아이패드 드로잉으로 기록하는
일상의 조각들

아이패드 드로잉으로 기록하는 일상의 조각들

: 나 혼자 조금씩 그려보는 열두 달 소품과 풍경 그림

초판 발행 2025년 5월 15일

지은이 김민정(이이오) / **펴낸이** 김태헌
총괄 임규근 / **팀장** 권형숙 / **책임편집** 김희정 / **기획** 윤채선 / **교정교열** 하민희 / **디자인** 어나더페이퍼
영업 문윤식, 신희용, 조유미 / **마케팅** 신우섭, 손희정, 박수미, 송수현 / **제작** 박성우, 김정우

펴낸곳 한빛라이프 / **주소** 서울시 서대문구 연희로2길 62 한빛빌딩
전화 02-336-7129 / **팩스** 02-325-6300
등록 2013년 11월 14일 제25100-2017-000059호 / **ISBN** 979-11-94725-04-6 13650

한빛라이프는 한빛미디어㈜의 실용 브랜드로 우리의 일상을 환히 비추는 책을 펴냅니다.

이 책에 대한 의견이나 오탈자 및 잘못된 내용에 대한 수정 정보는 한빛미디어㈜의 홈페이지나 아래 이메일로
알려주십시오. 파본은 구매처에서 교환하실 수 있습니다. 책값은 뒤표지에 표시되어 있습니다.

홈페이지 www.hanbit.co.kr / **이메일** ask_life@hanbit.co.kr / **인스타그램** @hanbit.pub

지금 하지 않으면 할 수 없는 일이 있습니다.
책으로 펴내고 싶은 아이디어나 원고를 메일(writer@hanbit.co.kr)로 보내주세요.
한빛라이프는 여러분의 소중한 경험과 지식을 기다리고 있습니다.

아이패드
드로잉으로
기록하는
일상의 조각들

나 혼자 조금씩 그려보는 열두 달 소품과 풍경 그림

이이오 지음

HB 한빛라이프

평범한 날들이 '그림 같은 하루'로 바뀌는 경험

『아이패드 드로잉으로 기록하는 일상의 조각들』을 준비하는 내내
켜켜이 쌓인 그림과 함께한 추억이 하나둘 떠올랐습니다.

하루하루 기록하듯 그린 일기가 어느새 책 한 권이 되었습니다.
그림 같은 풍경, 맛있게 먹은 식사, 꼭 기억하고 싶은 순간들,
그리고 마음속에 고이 담아두고 싶은 감사함까지….

소중한 하루하루를 아이패드로 그리며,
평범했던 날들이 조금씩 '그림 같은 하루'로 바뀌었습니다.
가끔은 반듯하지 않은 날도 있었지만, 그런 날조차 하나둘 모이고 나니,
삐뚤고 서툰 모습마저 사랑스럽게 느껴집니다.

이 책에는 그런 날의 조각들이 담겨 있습니다.
당신의 하루도 그림처럼 다정하게 물들기를 바라며,
이 작은 기록을 펼쳐봅니다.

– 봄과 여름 사이, 이이오

차례

프롤로그 평범한 날들이 '그림 같은 하루'로 바뀌는 경험 · 4

BASIC, 아이패드 드로잉을 위한 준비

아이패드와 애플펜슬과 프로크리에이트 앱 · 12

프로크리에이트 앱 살펴보기 · 13

갤러리 · 13 새로운 캔버스 만들기 · 14 크기 · 14 색상 프로필 · 15 타임랩스 설정 · 15
캔버스 속성 · 16 기본 캔버스 · 16 동작 · 17 조정 · 17 올가미와 선택 · 18 브러시 · 18
스머지 · 19 지우개 · 19 레이어 · 19 색상 · 20

프로크리에이트 앱 핵심 기능 익히기 · 21

제스처 단축키 · 21 브러시 탐색 · 22 브러시와 친해지기 · 24
선 긋기 · 24 그러데이션 칠하기 · 25 도형 그리기 · 25 색칠하기 · 25
자주 활용하는 기능 · 26 레이어 불투명도 조절하기 · 26
레이어 순서 바꾸기 · 27 그림에 도화지 질감 더하기 · 28 클리핑 마스크 · 29
그리기 가이드 · 31 빛 산란 · 32 애니메이션 어시스트 · 34

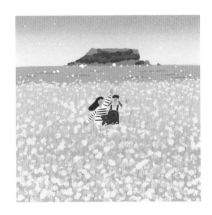

봄,
새로운 시작

③월 **설렘 가득, 새 학기 문구** 투명 수채화+포슬포슬 색연필+수성 사인펜 브러시 • 38

④월 **함께 걸어요, 빵지순례** 포슬포슬 색연필 브러시 • 46

⑤월 **모든 날이 행복하길, 웨딩데이** 구아슈 브러시 • 60

봄의 풍경화 제주도 유채꽃밭 • 72

기록 생활 1 귀여운 사람들과 소풍, 그리고 기록 • 78

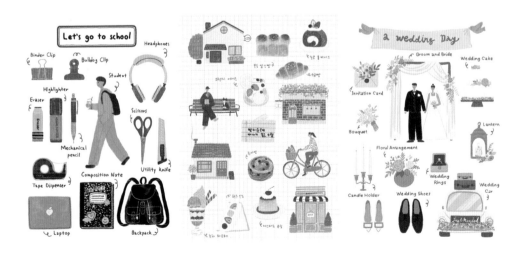

여름,
찬란한 녹음

6월 **여기 있어요, 동물원** 구아슈 브러시 · 82

7월 **지금이 제일 좋은, 제주** 아크릴 마커 브러시 · 90

8월 **당장 떠나야 할, 바캉스** 수성 사인펜+포슬포슬 색연필 브러시 · 104

여름의 풍경화 반짝이는 하와이 해변 · 116

기록 생활 2 드디어 알게 된 맛과 기록 · 112

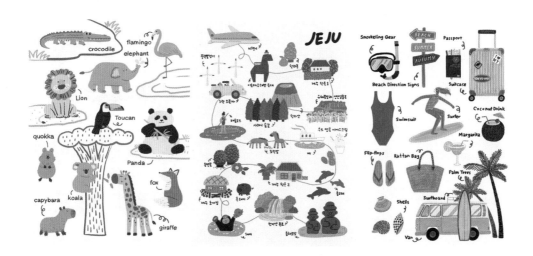

가을,
어디든 떠나고 싶은

9월 **나만의 랜드마크** 구아슈+유성 색연필 브러시 · 126

10월 **타닥타닥 가을 캠핑** 포슬포슬 색연필 브러시 · 136

11월 **할머니의 오래된 상점** 오일파스텔+유성 색연필 브러시 · 148

가을의 풍경화 억새 군락지 자전거 산책로 · 156

기록 생활 3 내가 사랑한 빛, 그림, 기록 · 162

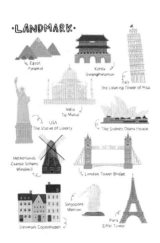

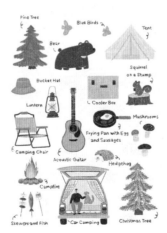

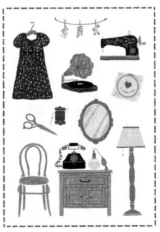

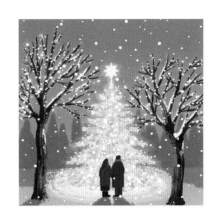

겨울, 반짝이는 밤

 12 월 **올해도 메리 크리스마스** 아크릴 마커 브러시 • 166

 1 월 **이불 밖은 위험해, 더 포근한 방** 유성 색연필 브러시 • 176

 2 월 **이렇게 좋은 날, 해피 밸런타인데이** 꾸덕 오일파스텔 브러시 • 184

겨울의 풍경화 송년의 거리 • 194

기록 생활 4 절대 놓지 못하는 것들과 기록 • 200

부록 아이패드 컬러링 도안 • 202

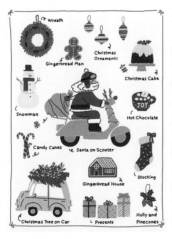

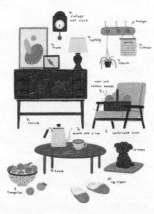

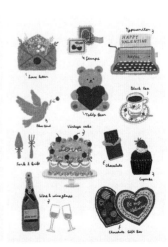

BASIC,

아이패드 드로잉을 위한
준비

아이패드와 애플펜슬과 프로크리에이트 앱

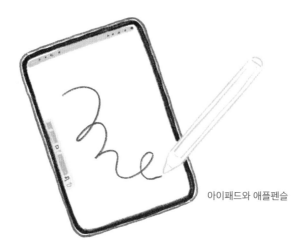

아이패드와 애플펜슬

아이패드로 드로잉을 하려면 아이패드와 애플펜슬과 프로크리에이트Procreate 앱이 필요합니다. 아이패드에는 아이패드 프로iPad Pro, 아이패드 에어iPad Air, 아이패드iPad, 아이패드 미니iPad Mini가 있습니다. 기종별 특징과 차이점은 애플 공식 홈페이지에서 확인할 수 있지만, 이왕이면 오프라인 매장에 들러 직접 써보고 사길 권합니다. 각자 매력이 있어서 고민될 수 있는데, 제 기준을 알려드리면 다음과 같습니다.

> ✓ 큰 화면을 선호하면 아이패드 프로 12.9인치를 추천합니다.
> ✓ 휴대성이 최우선이라면 아이패드 프로 11인치가 적합합니다.
> ✓ 가성비를 고려한다면 아이패드 에어나 아이패드 미니도 좋습니다.

아이패드를 살 때는 애플펜슬과 프로크리에이트 앱을 지원하는지도 확인해야 합니다. 애플펜슬Apple Pencil은 1세대, 2세대, USB-C, 프로Pro 모델이 있습니다. 모델별로 지원하는 아이패드 기종이 조금씩 다르므로, 자신이 가지고 있는 아이패드에서 사용할 수 있는 모델을 찾아 사길 권합니다. 프로크리에이트 앱을 사용할 수 있는 모델인지도 확인해야 합니다. 아이패드 프로는 모든 세대, 아이패드 에어는 2세대부터, 아이패드는 5세대부터, 아이패드 미니는 4세대부터 프로크리에이트 앱이 지원됩니다.

프로크리에이트 앱은 아이패드에서 사용할 수 있는 드로잉 앱입니다. 그림을 그리기에 가장 직관적인 인터페이스를 제공하며 풍부한 기능과 다양한 브러시를 제공합니다. 기본 기능만 익혀도 원하는 그림을 누구나 쉽게 그릴 수 있게 돕는 앱이라 아이패드 드로잉을 하는 사람들 사이에서는 필수 앱으로 꼽힙니다. 앱스토어에서 2만 원 정도면 살 수 있는데, 한 번만 결제하면 계속 쓸 수 있어 경제적입니다. 추가로 비용을 내지 않아도 정기적으로 업데이트가 되어 새 기능과 추가 브러시를 꾸준히 제공받을 수 있고, 인터페이스 또한 사용자 편의를 고려해 지속해서 개선되고 있습니다.

프로크리에이트 앱

프로크리에이트 앱 살펴보기

|||||||||||||||||||||||||||||| **갤러리** ||||||||||||||||||||||||||||||

프로크리에이트 앱을 실행하면 갤러리 화면이 나타납니다. 처음 실행하면 빈 화면이 나오지만, 이후에는 기존에 저장한 그림이 나타납니다.

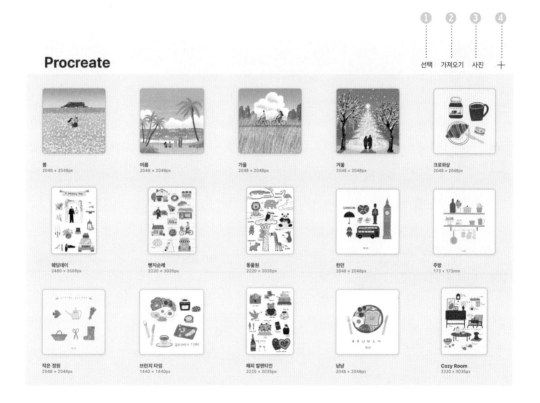

① **선택** 저장된 그림을 [스택 | 미리보기 | 공유 | 복제 | 삭제]할 수 있습니다. [스택]은 그림을 여러 개 모아 그룹화하는 기능입니다.

② **가져오기** 아이패드 파일 앱에 저장된 이미지를 불러옵니다.

③ **사진** 아이패드의 사진 앱에서 이미지를 불러옵니다.

④ **+** 새 캔버스를 만듭니다.

새로운 캔버스 만들기

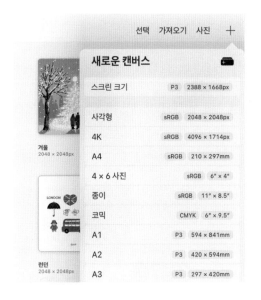

╋를 누르면 A4 종이처럼 사람들이 가장 많이 찾는 캔버스 목록이 나타납니다. 목록에서 캔버스를 골라도 되지만, 원하는 캔버스가 없다면 ▬를 눌러 직접 만들 수도 있습니다. 캔버스의 크기, 색상 프로필, 타임랩스 설정, 캔버스 속성을 정할 수 있습니다.

⤴ 크기

캔버스 제목과 크기를 정할 수 있습니다.

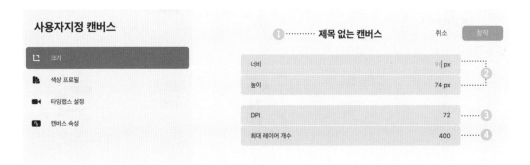

1. **캔버스 제목** '제목 없는 캔버스'를 눌러서 캔버스 제목을 정합니다.
2. **너비와 높이** 너비와 높이를 정합니다. 기본 단위는 픽셀(px)이지만 원하는 단위로 바꿀 수 있습니다. 센티미터(cm)나 밀리미터(mm)로 바꾸면 실제 크기를 가늠할 수 있어 편리합니다.
3. **DPI** DPI는 Dots Per Inch(인치당 점 개수)의 약자로 해상도를 결정하는 요소입니다. 웹용 그림은 72DPI로도 충분하지만, 인쇄용 그림은 300DPI 이상이어야 선명하게 인쇄됩니다.
4. **최대 레이어 개수** 캔버스에서 사용할 수 있는 최대 레이어 개수입니다. 캔버스 크기와 DPI가 커질수록 최대 레이어 수는 줄어듭니다.

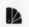 ## 색상 프로필

캔버스를 만들 때, 작업 목적에 맞는 색상 프로필을 선택할 수 있습니다. RGB와 CMYK는 색을 표현하는 방식이 다르므로, RGB로 그린 이미지를 인쇄하면 색상이 다르게 보일 수 있습니다. 인쇄 및 굿즈(MD) 제작이 목적이라면 CMYK로 작업하는 것을 추천합니다.

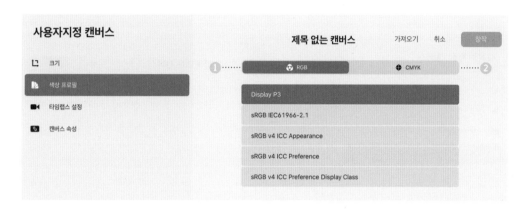

① **RGB** 디지털 작업용 색상 모드입니다. 빛을 이용한 색 표현 방식으로, 모니터, 태블릿, 스마트폰 화면 등에 최적화되어 있습니다.
② **CMYK** 인쇄용 색상 모드입니다. 잉크를 조합해 색을 표현하는 방식으로, 포스터, 책, 스티커, 굿즈(MD) 등 인쇄가 필요한 작업에 적합합니다.

타임랩스 설정

타임랩스는 그림을 그리는 과정을 자동으로 녹화하여 빠르게 재생하는 기능입니다. 영상의 크기와 품질을 선택할 수 있습니다. 그림을 그리는 과정을 남기고 싶다면 이용해보세요.

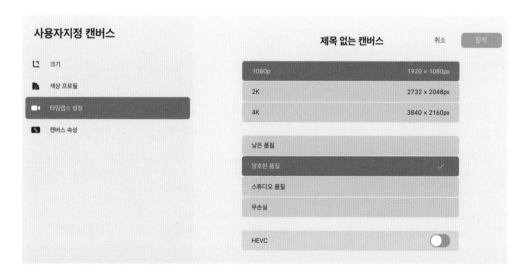

🔁 캔버스 속성

캔버스를 만들 때, 배경 색상을 설정하거나 배경을 숨길 수 있는 기능입니다. [배경 색상]을 원하는 색으로 설정할 수 있으며, 배경 없음(투명 배경) PNG 파일로 저장하면 배경이 투명한 이미지로 저장할 수 있습니다. 배경 색상은 나중에 레이어에서 변경할 수도 있습니다. 캔버스 크기와 색상 프로필까지 설정한 후 [창작]을 누르면 새로운 캔버스가 만들어집니다.

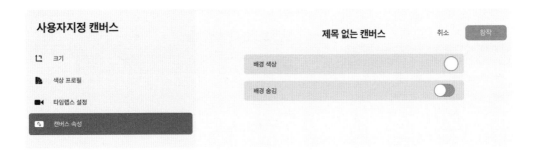

기본 캔버스

새 캔버스를 만들면 설정한 크기에 맞는 하얀 도화지 같은 화면이 나옵니다.

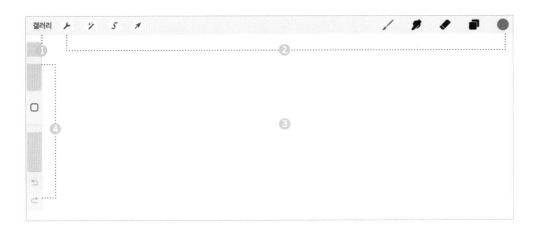

1️⃣ **갤러리** 프로크리에이트 앱을 실행하면 처음 나타나는 갤러리 화면으로 이동합니다.
2️⃣ **툴** 동작이나 조정 같은 편집 툴부터 브러시와 레이어 같은 드로잉 툴까지 자주 쓰는 툴이 한데 모여 있습니다.
3️⃣ **캔버스** 드로잉을 하는 영역입니다.
4️⃣ **사이드바** 드로잉할 때 활용하는 기능이 모여 있습니다. [동작-설정-오른손잡이 인터페이스]에서 위치를 옮길 수 있습니다.
　· **상단** : 브러시, 스머지, 지우개 툴의 크기 조절　　· **스포이트** : 원하는 색을 선택
　· **하단** : 브러시, 스머지, 지우개 툴의 불투명도 조절　· **이전/이전 취소** : 방금 한 동작을 취소/취소한 동작을 되돌리기

🔧 동작

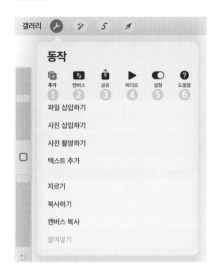

① **추가** 캔버스에 파일, 사진, 텍스트 등을 추가합니다. 캔버스 화면을 자르거나 복사 및 붙여넣기 등도 가능합니다.

② **캔버스** 잘라내거나 크기를 변경해서 작업 중인 캔버스의 크기를 조정합니다. 애니메이션 어시스트를 활성화하면 그림을 GIF 파일로 저장할 수 있습니다. 그리기 가이드를 활성화하면 캔버스에 격자무늬가 생깁니다. 격자무늬는 비율이나 대칭을 맞출 때, 직선 또는 대각선 등을 그릴 때 유용합니다. 격자무늬의 색상, 불투명도, 두께, 크기 등을 자유롭게 조정할 수 있습니다.

③ **공유** 프로크리에이트 앱에서 그린 그림과 레이어를 다양한 파일 형식으로 저장하고 공유할 수 있습니다.

④ **비디오** 그림을 그리는 과정을 영상으로 기록하여 저장합니다.

⑤ **설정** 캔버스 주변의 밝기, 사이드바 위치, 브러시 팁 노출 등을 설정합니다. 브러시 커서를 활성화하면 현재 사용 중인 브러시 모양이 연하게 표시되는데, 이때 브러시의 크기나 모양을 확인할 수 있습니다. 제스처 제어에서는 손가락 터치와 애플펜슬의 동작을 설정할 수 있습니다.

⑥ **도움말** 프로크리에이트 앱의 기본 사용법을 알려줍니다.

✨ 조정

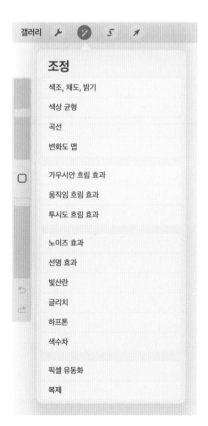

그림의 색조, 채도, 밝기 등을 조정하고 다양한 효과를 줄 수 있습니다.

17

올가미와 선택

올가미 툴로 원하는 부분을 선택할 수 있습니다. 선택하는 모양은 [자동 | 올가미 | 직사각형 | 타원] 중 고를 수 있습니다. 선택한 부분에는 [제거 | 반전 | 복사 및 붙여넣기 | 페더 | 저장 및 불러오기 | 색상 채우기 | 지우기] 기능 등을 쓸 수 있습니다.

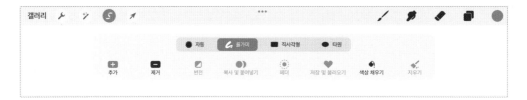

원하는 부분을 선택한 후에 선택 툴을 눌러 [크기 조정 | 회전 | 대칭 | 왜곡 | 이동] 기능을 쓸 수 있습니다.

브러시

프로크리에이트 앱에서 기본으로 제공하는 브러시를 쓸 수 있습니다. 브러시를 왼쪽으로 밀면 공유, 복제, 삭제가 가능하고, ✚를 선택해 새로운 브러시 폴더를 만들 수도 있습니다. 자주 사용하는 브러시를 모아 폴더를 만들면 편리합니다. 브러시는 유료로 구입해서 쓸 수도 있지만, 취향에 맞게 직접 만들어 쓸 수도 있습니다. 무료로 배포되는 브러시도 많으니 한 번쯤 찾아봐도 좋습니다.

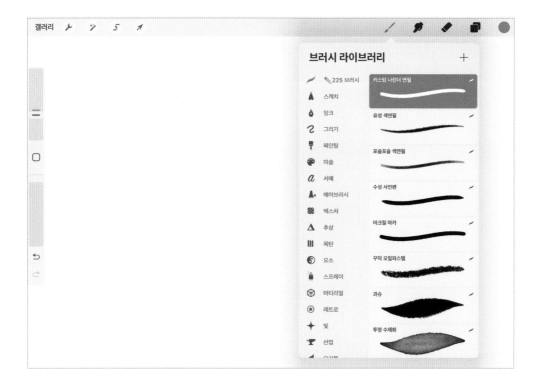

스머지

그림을 문질러 흐리게 만들거나 번지게 할 수 있습니다. 브러시처럼
다양한 팁 모양을 선택할 수 있습니다.

지우개

그림에서 원하는 부분을 지울 수 있습니다. 팁 모양을 다양하게 선택
할 수 있습니다.

레이어

레이어는 그림을 그릴 때 차례로 쌓이는 층으로, 투명 필름으로 이해하면 쉽습니다. 보통은 '스케치', '채색',
'효과' 정도로 레이어를 나누는데, 크고 복잡한 그림이라면 소재별로 레이어를 나눠서 그리기도 합니다. 그
림을 그릴 때 레이어를 나눠 그리면 수정할 때 수월하고 세밀한 작업을 하기에도 좋습니다.

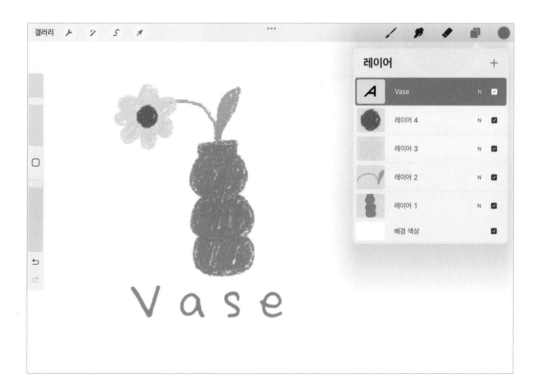

 새 레이어를 만들 수 있습니다. 누를 때마다 새 레이어가 만들어집니다. 책에서는 새로운 레이어를 추가해서 그려야 하는 부분에 [새 레이어]라고 표시해두었습니다.

② N ☑ 레이어의 모드나 상태를 바꿀 수 있습니다. 체크 박스에서 체크를 풀면 해당 레이어만 숨길 수 있습니다.

③ **잠금, 복제, 삭제** 레이어를 왼쪽으로 밀면 잠금, 복제, 삭제할 수 있습니다.

④ **그룹 만들기** 레이어를 오른쪽으로 밀면 레이어가 파란색으로 변합니다. 이때 위쪽에서 [그룹]을 선택하면 해당 레이어를 포함한 레이어를 그룹으로 만들 수 있습니다.

⑤ **레이어 합치기** 두 손가락으로 여러 레이어를 꼬집듯이 모으면 여러 레이어가 하나로 합쳐집니다.

⑥ **레이어 이름 변경/복사/삭제** 레이어를 선택하고 한 번 더 누르면 새 창이 뜹니다. 이때 레이어 이름을 바꾸거나 복사 및 삭제할 수 있습니다.

● 색상

색상을 조정하여 원하는 색을 선택할 수 있습니다.

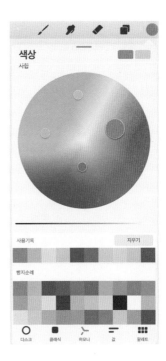

① **디스크** 바깥쪽 원(ⓐ)에서 색을 선택하고, 안쪽 원(ⓑ)에서 채도와 밝기를 조정합니다. 원 아래쪽에는 최근에 사용한 색이 나타나는데, 자주 쓰는 색은 팔레트에 저장할 수 있습니다.

② **클래식** 첫 번째 막대(ⓐ)에서 원하는 계열의 색을 고르고, 위쪽 사각형에서 채도와 명도를 조절합니다. 두 번째와 세 번째 막대(ⓑ, ⓒ)에서 채도나 명도를 정하고, 나머지를 조정해도 됩니다.

③ **하모니** 원에서 색을 고르고 아래쪽 막대에서 밝기를 조정합니다. 보색, 보색 분할, 유사색, 삼합, 사합 기능을 쓸 수 있어 간편하게 어울리는 색 조합을 만들 수 있습니다.

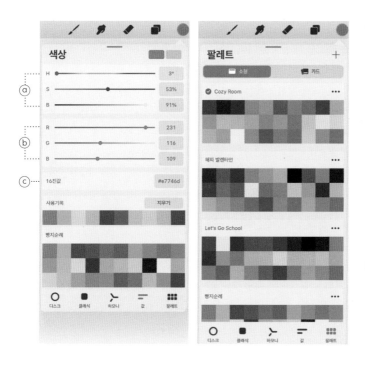

④ **값** 색상 값을 수치로 입력할 수 있어 정확한 색을 쓸 수 있습니다. HSB 막대(ⓐ)와 RGB 막대(ⓑ)를 움직여도 되지만, 색상Hue-채도Saturation-명도Brightness의 수치나 빨강Red-초록Green-파랑Blue의 농도 값을 직접 입력할 수도 있습니다. 정확한 색상 값을 알고 있다면 16진 값(ⓒ)에 값을 입력할 수도 있습니다. 책에 넣은 색상 값을 그대로 16진 값에 입력하면 동일한 색을 추출할 수 있습니다.

⑤ **팔레트** 마음에 드는 색상을 팔레트에 모아 볼 수 있습니다. 원하는 색을 직접 설정해 만들 수도 있지만, 사진이나 파일에서 색을 추출하여 만들 수도 있습니다. 오른쪽 아래의 ⊞ 를 눌러 기본값으로 설정하면 각 섹션에서 동일한 팔레트를 볼 수 있습니다.

프로크리에이트 앱 핵심 기능 익히기

|||||||||||||||||||||||||| **제스처 단축키** ||||||||||||||||||||||||||||||

○ **축소** 두 손가락으로 화면을 꼬집듯이 모으면 캔버스가 축소됩니다.
○ **확대** 두 손가락으로 화면을 벌리듯이 넓히면 캔버스가 확대됩니다.
○ **회전** 두 손가락으로 화면을 움직이면 캔버스가 회전합니다.
○ **실행 취소(뒤로 가기)** 두 손가락으로 화면을 톡 두드리면 실행이 취소됩니다. 여러 번 누르면 누른 횟수만큼 이전 작업으로 돌아가며, 두 손가락으로 화면을 길게 누르면 되감기 하듯 이전 작업으로 돌아갑니다.
○ **다시 실행** 세 손가락으로 화면을 두드리면 취소한 작업을 다시 되돌릴 수 있습니다. 누른 횟수만큼 앞으로 돌아가며, 세 손가락으로 화면을 길게 누르면 빨리 감기 하듯 작업이 재실행됩니다.
○ **색 추출(스포이트)** 한 손가락으로 색상이 있는 부분을 꾹 누르면 링 모양이 뜨면서 해

제스처 익히기 영상

당 색을 추출합니다.

○ **복사 및 붙여넣기** 세 손가락을 동시에 위에서 아래로 쓸어내리면 [복사 및 붙여넣기] 창이 뜹니다. 자르기, 복사, 붙여넣기 등 원하는 기능을 선택할 수 있습니다.

○ **퀵쉐이프** 퀵쉐이프란 선이나 도형을 반듯하게 그릴 수 있는 기능입니다. 선을 긋고 화면에서 펜을 떼지 않은 채로 누르고 있으면 곧은 직선으로 변합니다. 퀵쉐이프 기능을 이용하면 곡선이나 도형도 매끈하게 그릴 수 있습니다. 바뀐 선과 도형 위에 뜨는 [모양 편집] 메뉴에서 길이, 크기, 방향 등을 조정할 수 있습니다.

|||||||||||||||||||||||| **브러시 탐색** ||||||||||||||||||||||||||||

프로크리에이트 앱에는 스케치용, 잉크, 그리기용, 페인팅용, 텍스처, 목탄, 스프레이, 빛 등 다양한 표현을 할 수 있는 브러시가 있습니다. 모든 브러시를 활용하여 화려한 그림을 그릴 수도 있지만, 이 책에서는 우리에게 가장 친숙하고 따뜻한 그림을 그릴 수 있는 브러시만 골라 사용하겠습니다.

이이오 브러시&드로잉 팩 다운로드 방법

1. 아이패드 카메라 앱으로 QR코드를 촬영하여 다운로드 링크에 접속합니다.

2. '미리보기를 지원하지 않는 파일 형식입니다'라는 문구 아래에 보이는 [내려받기]를 누릅니다.

3. [공유]를 누르고 [프로크리에이트]를 선택하면 다운로드됩니다.

4. 계절별 풍경화 스케치 도안과 부록의 '아이패드 컬러링 도안'도 같은 방법으로 다운로드할 수 있습니다.

이이오 브러시&드로잉 팩 안에는 스케치를 할 때 주로 사용하는 커스텀 나린더 연필 브러시, 색연필 질감의 유성 색연필 브러시와 포슬포슬 색연필 브러시, 몽글몽글한 투명 수채화 브러시와 구아슈 브러시, 다이어리를 꾸미기 좋은 수성 사인펜 브러시와 아크릴 마카 브러시, 개성 있는 그림을 그릴 수 있는 꾸덕 오일파스텔 브러시 등 직접 만든 브러시 9종이 들어 있습니다. 이외에도 캔버스에 질감을 더해줄 도화지 질감 브러시와 스탬프 브러시가 들어 있습니다. 아이패드 드로잉이 처음인 사람도 그림을 쉽고 예쁘게 그릴 수 있도록 제가 만든 브러시입니다. 각 브러시의 특징을 살펴보고, 직접 그려보면서 브러시와 친해지는 시간을 가져봅시다.

커스텀 나린더 연필 브러시
필압에 상관없이 부드럽고 깔끔하게 그려지는 연필 브러시로 스케치할 때 자주 사용합니다.

유성 색연필 브러시
쫀득한 유성 색연필의 질감을 구현한 브러시로 무채색으로 쓰면 6B 연필 느낌이 납니다.

포슬포슬 색연필 브러시
유성 색연필 브러시보다 가벼운 느낌이 나는 브러시로 포슬포슬한 질감으로 색칠됩니다.

수성 사인펜 브러시
잉크 계열 브러시 중 하나로 수성 사인펜의 질감을 구현한 브러시입니다. 본래 색보다 짙게 발색이 되는 것이 특징입니다. 필압이 높아지거나 덧칠할수록 색이 진해집니다.

아크릴 마커 브러시
불투명한 아크릴 마커의 질감을 구현한 브러시입니다. 덧칠하면 펜 자국이 남는 것이 특징입니다.

꾸덕 오일파스텔 브러시
꾸덕하게 발리는 오일파스텔의 질감을 구현한 브러시입니다. 덧칠하면 오일파스텔 부스러기 같은 질감이 나타납니다.

구아슈 브러시
물감이 마른 듯한 자연스러운 느낌이 나는 브러시입니다. 덧칠하면 붓 자국이 남는 것이 특징입니다.

투명 수채화 브러시
따뜻한 수채화의 느낌을 구현한 브러시입니다. 덧칠할수록 색이 진해지고, 붓 자국이 남습니다. 한 번에 칠해야 깔끔하게 표현됩니다.

목탄 브러시
색연필 그림을 그릴 때 넓은 배경을 칠하거나 질감을 추가할 때 사용합니다.

브러시를 다양하게 활용하면서 그림을 그리려면 펜과 친해지는 시간이 필요합니다. 선 긋기를 연습해보면서 애플펜슬과 브러시 사용법을 익혀보겠습니다.

선 긋기

빈 캔버스에 직선, 곡선, 지그재그 선, 스프링 선 등을 차례대로 한 번씩 그려보세요. 브러시를 이것저것 바꿔가며 반복해서 연습해보세요. 그리기가 불편하다면 아이패드를 비스듬히 놓거나 캔버스 각도를 조정해보세요.

그러데이션 칠하기

브러시 중에는 필압에 따라 선의 굵기나 명도가 바뀌는 것이 있습니다. 연필 계열, 목탄 계열, 물감 계열 브러시로 필압을 조절하며 색을 칠해보세요. 진하게 칠할 부분은 손에 힘을 주고, 연하게 칠할 부분은 손에서 힘을 빼주세요. 오른쪽 그림과 같이 힘을 주고 칠하다 점점 힘을 빼면서 화면을 스친다는 느낌이 들도록 칠해보세요.

도형 그리기

일상에서 쉽게 볼 수 있는 사물은 몇 가지 도형으로 단순화해서 그릴 수 있습니다. 사물을 그림으로 바로 그리기 어렵다면 가장 비슷한 모양의 기본 도형이 무엇인지 떠올려보세요. 꼭 대칭되지 않아도 괜찮아요. 브러시를 바꿔가며 그려보면서 테두리가 어떤 모양인지도 살펴보세요.

색칠하기

여러 가지 브러시로 도형을 그리고 안쪽을 칠해보세요. 브러시마다 꼼꼼하게 칠할 때와 대충 칠할 때의 질감이나 색깔 등이 어떻게 달라지는지도 관찰하세요. 연필 계열 브러시를 쓸 때는 너무 꼼꼼히 칠하지 않아도 돼요. 빈틈이 더해지면 오히려 아날로그 느낌이 살아납니다.

프로크리에이트 앱은 드로잉을 하는 데 필요한 다양한 기능을 제공하지만, 정작 자주 쓰는 기능은 생각만큼 많지 않습니다. 자주 쓰는 기능은 가볍게 익히고, 그리는 데 더 많은 시간을 할애해보세요.

레이어 불투명도 조절하기

레이어 투명도를 조절할 수 있습니다. 스케치 레이어를 불러온 다음 반투명하게 조절하고, 그 위에 밑그림을 그리면 편합니다. 스케치가 아니더라도 레이어에 담긴 그림의 농도를 조절할 때 자주 이용합니다.

1 레이어를 선택한 후 모드(N)에서 불투명도 막대를 조절합니다(아래 그림 불투명도 = 최대).

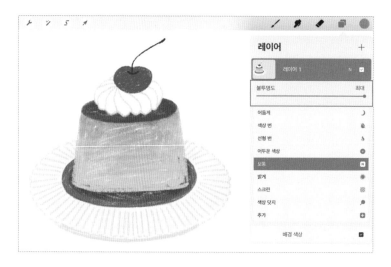

2 불투명도가 낮아질수록 그림이 흐려집니다(아래 그림 불투명도 = 20%).

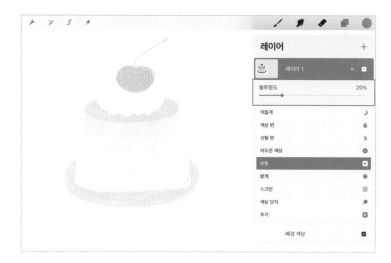

레이어 순서 바꾸기

레이어의 겹친 순서를 바꾼다고 생각하면 쉽습니다. 겹친 순서에 따라 그림이 어떻게 바뀌는지 관찰해보세요.

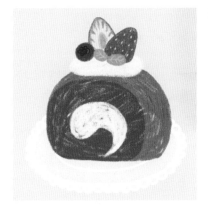

❶ 레이어가 위쪽에 있으면 그림은 앞쪽에 배치됩니다. 배경(배경 색상)-접시(레이어1)-롤케이크(레이어2)-과일(레이어3) 순서로 그려진 그림입니다.

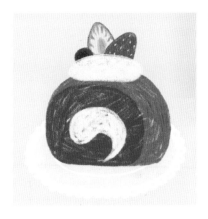

❷ [레이어3(과일)]을 길게 눌러 선택한 후 [레이어2(롤케이크)] 아래로 옮겨보았습니다. 과일이 롤케이크 뒤에 놓입니다.

❸ [레이어1(접시)]을 길게 눌러 선택한 후 [레이어2(롤케이크)] 위로 옮겨보았습니다. 접시가 맨 앞에 놓입니다.

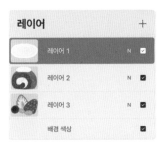

그림에 도화지 질감 더하기

종이에 그린 손 그림 같은 질감을 더하고 싶을 때 쓰기 좋습니다.

① 새 레이어를 추가하고 ② 도화지 2 브러시를 선택합니다.

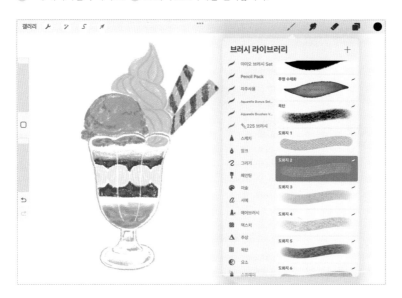

③ 색상에서 아이보리 색이나 연한 회색을 선택하고, ④ 브러시 크기를 최대로 키웁니다. ⑤ 펜을 화면에서 떼지 않고 한 번에 칠해주세요. 여러 번 덧칠하면 색이 얼룩덜룩해집니다. 되도록 한 번에 칠하고 색이 연하면 전체적으로 다시 칠해주세요.

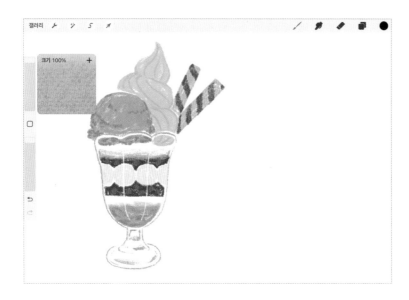

⑥ 레이어를 선택하고 모드(N)에서 [선형 번]으로 바꾸면 그림과 도화지 질감이 자연스럽게 병합됩니다. ⑦ 사용하는 색에 따라 그림의 전체 색이 진해질 수 있으므로 불투명도를 조절해 원하는 색감으로 맞춰주세요.

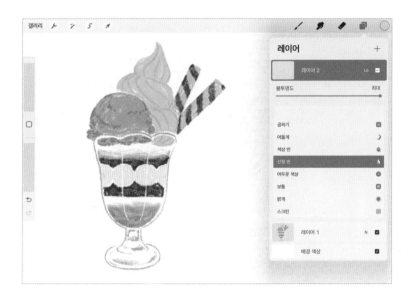

클리핑 마스크

레이어끼리 연결하여 아래쪽 레이어에 원하는 이미지를 덧입히는 기능입니다. 주로 한정된 공간에 색을 덧칠하거나 패턴을 넣고 싶을 때 사용합니다.

① 레이어를 선택하고 ✚를 눌러 새 레이어를 추가합니다. ② 패턴을 넣고 싶은 그림 위로 새 레이어를 옮깁니다(여기에서는 노란 상자 위). ③ 새 레이어를 꾹 누르면 나타나는 메뉴 중 [클리핑 마스크]를 선택합니다. 클리핑 마스크 기능이 활성화되면 레이어 앞쪽에 꺾인 화살표가 추가됩니다.

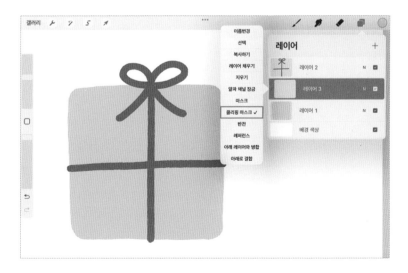

④ 그림을 그리면 아래 레이어(여기서는 노란 상자)에 색칠한 부분에만 그림이 그려집니다.

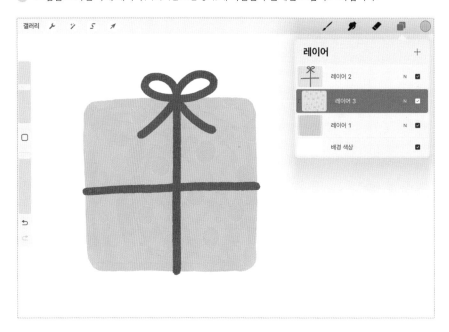

⑤ 레이어 두 개를 동시에 꼬집으면 레이어가 한 개로 합쳐집니다.

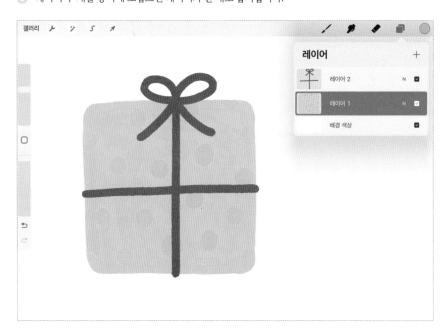

그리기 가이드

캔버스에 격자무늬를 띄워 두면 그림을 반듯하게 그리기도 수월하고 균형을 맞추기도 좋습니다. 원근감이 느껴지는 그림을 그리거나 대칭 옵션에서 여러 가지 대칭 그림을 그릴 때도 유용합니다.

① 새 레이어를 추가합니다. ② [동작-캔버스]를 선택하고 [그리기 가이드]를 활성화하면 화면에 격자무늬가 나타납니다.

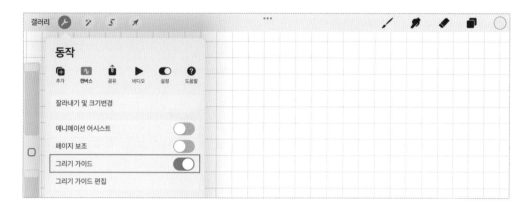

③ [그리기 가이드 편집]을 선택하면 [그리기 가이드] 창이 나타납니다. ④ 대칭 방향을 [대칭]으로 선택한 후 그림을 그리면 데칼코마니가 되어 그림이 대칭으로 그려집니다. 대칭 방향은 수직, 수평, 사분면, 방사상 등으로 바꿀 수 있습니다.

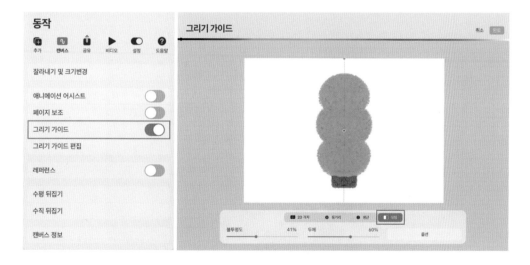

⑤ [옵션]을 선택하면 나타나는 [가이드 옵션] 창에서 [그리기 도움받기]를 활성화하면 대칭 면에 그림이 자동으로 그려
집니다. [회전 대칭]을 선택하면 그림이 시계 방향으로 돌아가며 연결됩니다.

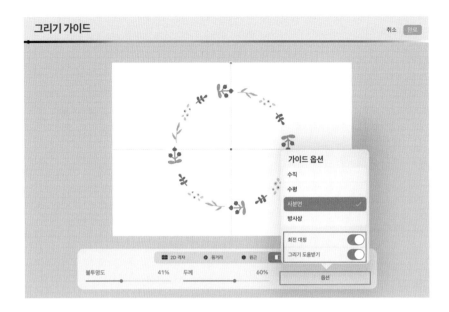

빛 산란

빛이 번지는 느낌을 더하는 기능으로 불꽃, 윤슬, 조명 등을 그릴 때 주로 사용합니다.

① 새 레이어를 추가하고 ② 빛 산란 기능을 더하고 싶은 곳에 밝은색으로 그림을 그립니다.

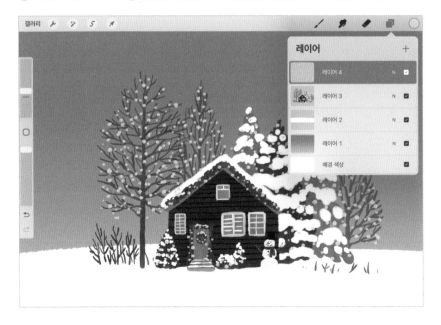

❸ [조정-빛산란]을 선택한 후 화면을 왼쪽에서 오른쪽으로 쓸면 빛 산란 효과의 강도가 세집니다.

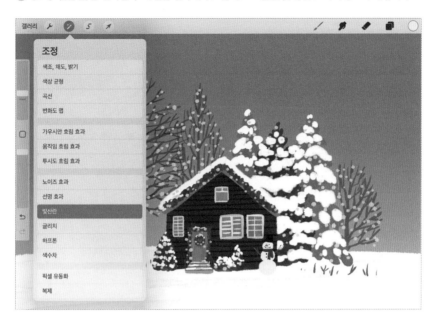

❹ 그림에 어울리도록 [전환효과], [크기], [번] 수치를 조정합니다.

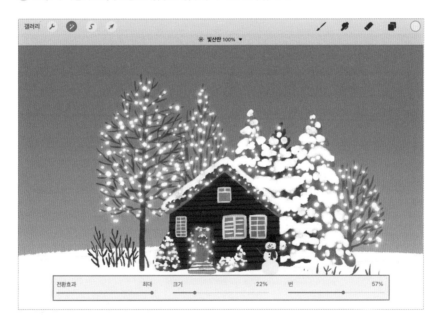

애니메이션 어시스트

각각의 이미지를 연속해서 보이도록 하여 움직임을 표현하는 기능입니다. 짧은 영상 이미지를 만들거나 움직이는 이모티콘 등을 만들 때 자주 사용합니다. 확장자를 gif로 저장할 수 있습니다.

1️⃣ [동작-캔버스]를 선택하고 [애니메이션 어시스트]를 활성화하면 화면 아래쪽에 [애니메이션 어시스트] 창이 뜹니다.

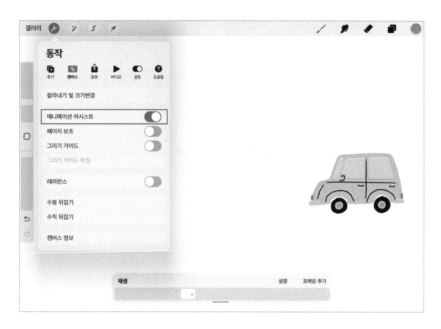

② 레이어나 프레임을 추가하면 창에도 새 레이어가 생기고, 레이어 순서에 따라 그림이 움직이게 할 수 있습니다.

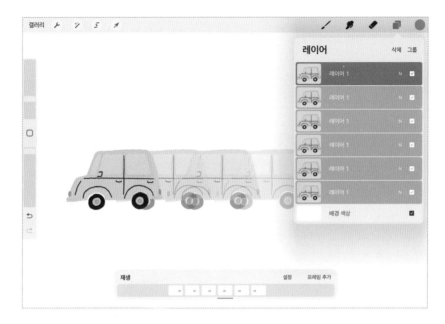

③ [애니메이션 어시스트]의 [설정-초당 프레임]에서 속도를 조절할 수 있습니다. 수치가 작을수록 느리게, 클수록 빠르
게 움직입니다. 이외에도 [루프], [핑퐁], [원샷] 등으로 이미지 움직임의 스타일을 조절하거나 [초당 프레임], [어니언
스킨 프레임] 등으로 프레임의 움직임을 조정할 수 있습니다.

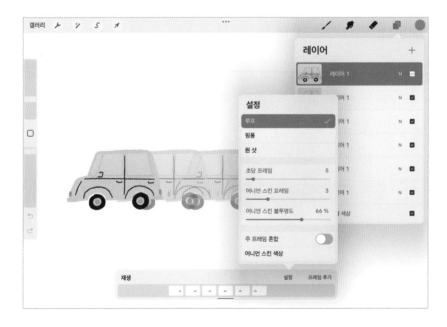

아이패드 드로잉을 하는 데 필요한 프로크리에이트 앱 기본 기능을 익혔습니다.
이제부터는 본격적으로 아이패드 드로잉을 해보겠습니다.

봄,

새로운

시작

3
월

설렘 가득,
새 학기 문구

학교를 졸업한 지 꽤 되었지만, 여전히 제게 3월은 새 학기가 시작되는 달이에요. 새 학기가 시작될 때 가장 설렜던 일은 역시 새로 산 필기구와 노트를 가방에 싸는 일이었어요. 가벼워진 옷차림에 설렘을 가득 담은 가방을 메고 등교하는 모습을 떠올려보세요. 뭔가 새로운 이야기가 펼쳐질 것 같아 두근거리지 않나요? 그 기분을 떠올리며 드로잉을 시작해보겠습니다.

used brushes

투명 수채화, 포슬포슬 색연필, 수성 사인펜, 도화지 1(배경 브러시)

투명 수채화 브러시는 필압에 따라 색의 묽기가 달라지며, 겹쳐 칠할수록 색이 진해집니다. 색이 겹친 부분은 블렌더 브러시로 문지르면 색이 섞여 자연스러워집니다. 경계선은 지우개 툴과 포슬포슬 색연필 브러시로 다듬을 수 있습니다. 필압이나 겹친 정도에 따라 색의 농도, 묽기, 섞임이 달라져 색이 고르게 칠해지지 않습니다. 하지만 이 점이 바로 투명 수채화 브러시만의 매력이기도 합니다. 다양한 색을 칠해야 하는데 선명한 색상으로 표현되길 원한다면 레이어를 나눠 그리길 권합니다.

Let's go to school

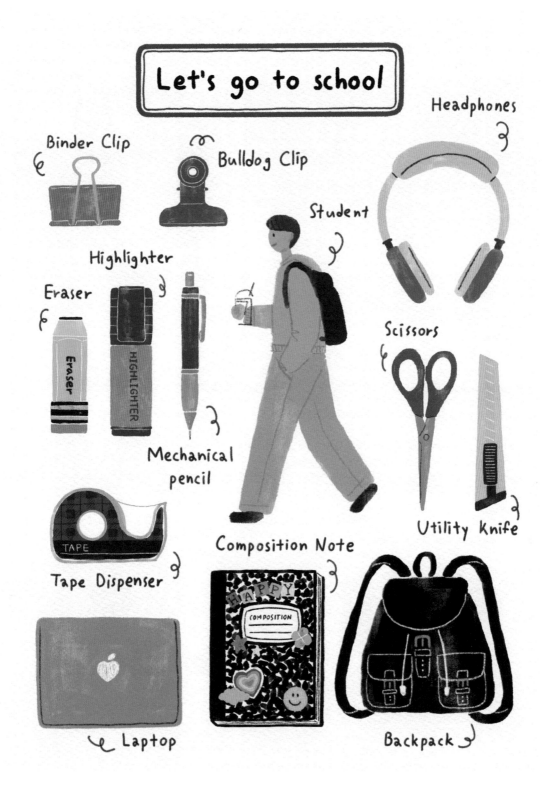

Binder Clip

Bulldog Clip

Headphones

Highlighter

Eraser

HIGHLIGHTER

Student

Mechanical pencil

Scissors

Utility knife

Tape Dispenser

TAPE

Composition Note

HAPPY
COMPOSITION

Laptop

Backpack

노트북

★ 브러시 표기가 따로 없다면 '투명 수채화 브러시'를 씁니다.

● 99999 ● 303030 ○ ffffff

 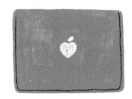

❶ 회색 직사각형을 그립니다.

❷ [새 레이어] 포슬포슬 색연필 브러시로 노트북의 굴곡진 경계를 검은색으로 그립니다.

❸ 노트북 로고를 흰색으로 그립니다.

집게 1

● f759b7 ● b8b8b8 ○ ffffff

❶ 가로로 긴 분홍색 선을 그립니다.

❷ 선 바로 위에 아래쪽으로 갈수록 좁아지는 사다리꼴을 그립니다.

❸ [새 레이어] 회색 선으로 집게 손잡이를 그립니다.

❹ [새 레이어] 포슬포슬 색연필로 동그랗게 말린 아래쪽 부분과 반사된 부분을 흰색으로 그려 입체감을 살립니다.

집게 2

● 376d43 ○ ffffff

❶ 도넛 모양의 원을 초록색으로 그립니다.

❷ 원 아래쪽에 직사각형을 그리고, 양옆으로 튀어나온 나사도 그립니다.

❸ 집게 아랫면을 가로로 길게 그리고, 모서리를 둥근 모양으로 마무리합니다.

❹ [새 레이어] 포슬포슬 색연필 브러시를 이용해 집게의 파인 부분과 반사된 부분을 흰색으로 그려 입체감을 살립니다.

컴포지션 노트

● 000000　● 303030　● ff658e　○ b6d5ff　● ff945a　○ 79fbaa　○ ffe7a4　● c983ff

● 7ce481　● ff2424　● ff9c67　● ffd460　● 7ce481　● 549cff　● a4caff　● ffc834

① 검은색 직사각형을 그립니다. 왼쪽에 검은색 띠와 안쪽 네모 라벨도 그립니다.

② 점을 불규칙적으로 촘촘히 그려 넣으면 컴포지션 노트의 패턴을 표현할 수 있습니다.

③ 라벨을 제외한 나머지 부분을 같은 방법인 짧은 선으로 채웁니다.

④ 포슬포슬 색연필 브러시로 오른쪽과 아래쪽에 선을 넣어 두께감을 표현합니다.

⑤ 포슬포슬 색연필 브러시로 노트 라벨을 그리고, 노트 배에 선을 넣어 종이 결을 표현합니다.

⑥ 노트 앞면을 자유롭게 꾸밉니다.

★ 컴포지션 노트는 스티커로 아기자기하게 꾸미는 게 제맛!

연필 모양 지우개

● ffba45　○ ffc7a2　● 212121　● df857f　○ ffffff

① 노란색 직사각형을 그립니다.

② [새 레이어] 밝은 살구색 사다리꼴을 그립니다.

③ [새 레이어] 검은색으로 위쪽에 연필심 모양, 아래쪽에 연필 깍지 모양을 네모나게 그립니다.

④ [새 레이어] 지우개 깍지 모양에 노란색으로 선을 넣고, 채도가 낮은 분홍색으로 지우개를 그립니다.

⑤ [새 레이어] 포슬포슬 색연필 브러시로 각진 부분, 깍지의 파인 부분, 색의 경계 부분에 흰색 선을 그립니다. 수성 사인펜 브러시로 'Eraser'를 적습니다.

★ 제가 좋아하는 리라 레마그라프 몽당연필 지우개입니다.

형광펜

● ff8651　● 283d93　○ ffffff

❶ 밝은 주황색 직사각형
을 그립니다.

❷ [새 레이어] 남색으로
뚜껑과 마개를 네모나
게 그립니다. 뚜껑과
마개의 볼록한 부분도
표현합니다.

❸ [새 레이어] 포슬포슬 색
연필 브러시로 형광펜
의 클립 부분, 파인 부
분, 굴곡진 부분 등을 흰
색으로 그립니다. 형광
펜 대의 앞면에 남색으
로 'HIGHLIGHTER'를
적습니다.

가위

● d02626　● 939393　● 1e1e1e

❶ 물방울 모양 가위 손잡
이를 빨간색으로 그립
니다.

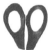

❷ 반대편의 손잡이도 그
립니다. 손잡이 모양은
대칭이 아니어도 괜찮
습니다.

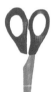

❸ [새 레이어] 길쭉한 세모
모양으로 회색 가윗날
을 그립니다.

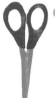

❹ 반대편 가윗날도 그려
연결합니다.

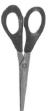

❺ [새 레이어] 포슬포슬
색연필 브러시로 가윗
날이 겹친 부분, 손잡
이와 연결된 부분을 검
은색으로 그립니다.

커터 칼

● ffc300　● cdcbc8　● 313131　○ ffffff

★
색이 겹치는
부분이 많다면
색마다 레이어를
추가해서 그립니다.

❶ 아래로 갈수록 넓어지
는 사다리꼴 모양 칼집
을 개나리색으로 그립
니다.

❷ [새 레이어] 뾰족한 칼날을
회색으로 그립니다.

❸ [새 레이어] 칼날 마개와
밀대를 검은색으로 그립
니다.

❹ [새 레이어] 포슬포슬 색연필
브러시로 칼날 밀대와 칼
날에 흰색 선을 그립니다.

샤프펜슬

❶ 길쭉한 펜대를 파 란색으로 그립니다.

❷ 그립을 하늘색으로 살짝 볼록하고 네 모나게 그립니다.

❸ [새 레이어] 선단과 촉을 회색, 샤프심 을 검은색으로 그 립니다.

❹ [새 레이어] 샤프펜 슬의 그립 연결부, 클립, 버튼을 회색 으로 그립니다.

❺ [새 레이어] 면과 면 이 나눠지는 부분 에 흰색으로 선을 넣어 양감을 살립 니다.

셀로판테이프

❶ 도넛 모양 셀로판테이 프를 밝은 귤색으로 그 립니다.

❷ [새 레이어] 플라스틱 디스 펜서를 푸른 빛이 도는 회 색으로 그립니다.

❸ [새 레이어] 라벨을 빨간색 으로 칠합니다.

❹ [새 레이어] 클리핑 마스크 기능을 사용하여 아래쪽 만 검은색으로 칠합니다.

★ 클리핑 마스크 기능은 29쪽을 참고하세요.

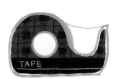

❺ 브러시 크기를 줄여 위 쪽에 가는 체크무늬를 그리고, 체크무늬 안쪽 에 네모 점을 그립니다.

❻ 포슬포슬 색연필 브러시 로 네모 모양 너비만큼 촘 촘한 대각선을 그려 네모 들을 연결합니다.

❼ 아래쪽에 흰색으로 'TAPE' 를 적고, 위쪽에 밝은 귤 색으로 곡선을 그려 풀린 테이프를 표현합니다.

헤드셋

⬤ cdcbc8　⬤ 404040　⬤ 696969　⬤ 1f1f1f

 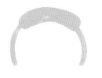

❶ 선형 헤드셋의 헤어밴드 프레임 을 밝은 회색으로 그립니다.

❷ [새 레이어] 프레임 중앙에 헤어밴 드 쿠션을 그립니다.

❸ [새 레이어] 어두운 회색으로 곡선 양 끝에 T자 모양 연결 고리를 그 립니다.

❹ [새 레이어] 밝은 회색과 어두운 회 색으로 얇은 타원을 각각 대칭으 로 그립니다.

❺ [새 레이어] 포슬포슬 색연필 브러 시로 쿠션이 꺾이는 부분을 검은 색 선으로 마무리합니다.

백팩

⬤ 000000　⬤ 909090　◯ ffffff

❶ 검은색 반원을 그립니다.

❷ 반원 아래에 모서리가 둥근 사다 리꼴을 그립니다.

❸ 윗부분에 고리를 그리고, 양옆으 로 가방끈을 도톰하게 그립니다.

❹ [새 레이어] 포슬포슬 색연필 브러 시로 천이 겹치는 부분을 흰색으 로 그립니다. 작은 주머니도 두 개 그립니다.

❺ 회색으로 ㄷ자형 버클을 그립니 다. 흰색으로 버클 위아래에 가죽 벨트와 조임 끈을 두 개 그립니다.

학생

ffa48d f48b70 e16d50 51403c 433431 2b2827 b1b1b1 858586 d3a672
bd8e59

① 살구색으로 얼굴을 그리고 고동색으로 머리를 그립니다.

② [새 레이어] 회색으로 몸통을 그립니다.

③ [새 레이어] 황토색으로 다리를 그립니다.

④ [새 레이어] 회색으로 후드티의 모자와 양팔 소매를 그립니다. 오른쪽 팔은 앞으로 향하게 그리고, 왼쪽 팔은 주머니에 손을 넣은 모양으로 그립니다. 살구색으로 오른쪽 손을 그립니다.

⑤ 검은색으로 가방과 신발을 그립니다.

⑥ [새 레이어] 포슬포슬 색연필 브러시로 검은색 눈과 주황색 입을 그립니다. 머리카락, 귀, 목선, 손가락, 소맷단과 밑단, 바지의 재봉선 등을 그려 디테일을 더합니다.

⑦ 손에 테이크아웃 커피 컵을 그려 마무리합니다.

마무리

[새 레이어(레이어 맨 위)] 도화지 1 브러시 크기를 최대로 키운 다음, 펜에서 손을 떼지 않고 밝은 회색으로 화면을 한 번에 칠합니다. 레이어 모드를 [곱하기]로 바꿉니다. 그림에 손 글씨를 더하면 완성도가 올라갑니다.

4월

함께 걸어요,
빵지순례

날은 아직 쌀쌀해도 햇살이 좋아 걷기에는 더없이 좋은 4월이에요. 운이 좋으면 벚꽃 비도 흠뻑 맞을 수 있는 달이기도 하고요. 4월의 산책을 시작해보세요. 그날그날 한 가지 주제를 정해도 좋을 거예요. 하루는 동네 빵집을 순례해보면 어떨까요? 마을 곳곳에 숨어있는 정감 있고 귀여운 제과점부터 고소하고 맛있는 냄새가 가득한 제빵소, 길에서 만나는 고양이까지, 빵지순례의 즐거움이 더해질 거예요.

used brushes

포슬포슬 색연필, 목탄, 도화지 3(배경 브러시)

포슬포슬 색연필 브러시는 실제 색연필과 사용 방법이나 필기감이 비슷해서 그림을 그릴 때 가장 편하게 쓸 수 있습니다. 단순한 그림부터 정밀 묘사까지 모두 표현할 수 있지만, 저는 간단한 기록이나 귀여운 그림을 그리고 싶은 날 주로 사용합니다. 노릇한 빵을 그릴 땐 손에 힘을 풀고 살살 색을 쌓아가며 그러데이션해주세요.

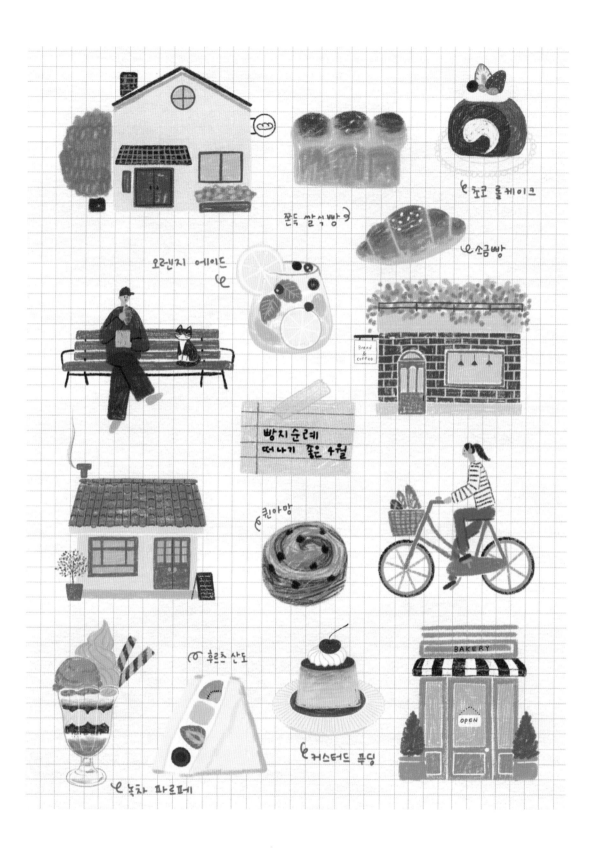

초코 롤케이크

소금빵

쫀득 쌀식빵

오렌지 에이드

Bread & coffee

빵지순례
떠나기 좋은 4월

퀸아망

후르츠 산도

커스터드 푸딩

BAKERY

OPEN

녹차 파르페

47

소금빵

★ 브러시 표기가 따로 없다면 '포슬포슬 색연필 브러시'를 씁니다.

● f6ce89　● d8984e　● bf722d　○ ffffff

❶ 볼록볼록한 소금빵을 진한 아이보리 색으로 그립니다.

❷ 빵 윗면을 아이보리 색보다 진한 베이지색으로 칠합니다.

★ 세로로 난 결과 아랫면은 색칠하지 않아야 소금빵의 덩어리 감이 표현돼요.

❸ 윗면을 노릇노릇해 보이도록 진한 캐러멜색으로 덧칠합니다.

❹ 브러시 크기를 줄이고 흰색으로 점을 콕콕 찍어 소금을 표현합니다.

쫀득쫀득 쌀 식빵

● f0d19f　● e5af6b　● cf9962　● 9f5110

❶ 식빵 모양을 밝은 살구색으로 그립니다.

❷ 윗면과 옆면을 베이지색으로 둥글게 칠합니다.

★ 앞서 색칠한 부분을 남겨야 덩어리 감이 표현돼요.

❸ 윗면과 옆면이 노릇노릇해 보이도록 진한 베이지색으로 덧칠합니다.

❹ 윗면을 진한 캐러멜색으로 덧칠해 잘 구워진 느낌을 표현합니다.

퀸아망

● f1d5a9　● d8974e　● 974c0d　● 463c2b

❶ 밝은 아이보리 색 동그라미를 그립니다.

❷ 퀸아망 특유의 돌돌 말린 결을 캐러멜색으로 그립니다.

❸ 브러시 크기를 줄이고 밝은 아이보리 색이 칠해진 부분에 말린 결을 그려 넣습니다.

❹ 캐러멜색으로 칠해진 부분에 갈색을 덧칠하여 바삭하게 구워진 부분을 표현합니다.

❺ 콕콕 박힌 초코칩을 고동색으로 그립니다.

초코 롤케이크

eee5db ● 80573b ● a47656 ○ fffaf6 ● c44541 ● e67f7c ● ffeaea ● f8c587 ● 404a67
● 2d3343 ● 89b46c ● b8d8a3

❶ 옅은 오트밀 색 접시를 그립니다.

❷ 접시 테두리에 작은 원을 그려 장식을 추가합니다.

❸ 아래쪽이 눌린 케이크 모양이 되도록 고동색으로 반원을 그리고, 옆면을 밝은 고동색으로 덧칠합니다.

❹ 케이크 안쪽에 밝은 아이보리 색으로 콤마 모양 크림을, 케이크의 윗면에 둥근 크림을 그립니다.

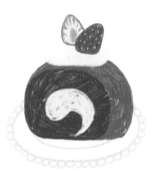

❺ 빨간색 딸기를 두 개 그립니다. 왼쪽은 분홍색으로 과육을 표현하고, 오른쪽은 노란색으로 씨를 표현합니다.

❻ 남색으로 블루베리를, 녹색으로 잎사귀와 잎맥을 그립니다.

푸딩

...

⬤ f8f4e8　⬤ e2ddce　⬤ ffdd8d　⬤ ffd67d　⬤ ffc75a　⬤ fdc354　⬤ b07324　⬤ 8c521b　◯ fffffe

⬤ d9d9d9　⬤ c62033　⬤ 801320

❶ 옅은 아이보리 색 타원형 접시를
그립니다. 올록볼록한 테두리 무
늬와 명암을 회색으로 넣습니다.

❷ 사다리꼴 모양으로 연노랑 푸딩
을 그립니다.

❸ 진한 노란색과 황토색으로 윗면
에 명암을 옅게 칠합니다.

★ 처음에는 손에 힘을 줬다가 점점 빼면서
색을 칠해 그러데이션을 표현합니다.

❹ 연한 갈색과 진한 갈색으로 캐러멜
소스를 표현합니다. 연한 색을 먼
저 칠하고 진한 색을 칠합니다.

❺ 휘핑크림 덩어리를 흰색으로 그
리고, 회색 선을 넣어 질감을 표
현합니다.

❻ 빨간색으로 체리를 그리고, 어두운
빨간색으로 꼭지를 표현합니다.

후르츠산도

faf3e3　f7ecd0　f1c076　89b46c　cdd7a9　1f2528　ffd183　ffe3b3　ec655d
ffd4d1　3f4760　4d5a81

❶ 윗면이 좁은 미색 사다리 꼴을 그립니다.

❷ 왼쪽 중앙에 볼록한 평행 사변형을 밝은 미색으로 그려 크림을 표현합니다.

❸ 식빵 테두리에 밝은 황토 색으로 선을, 크림과 식 빵 경계에 진한 미색으로 선을 그립니다.

❹ 녹색, 개나리색, 빨간색, 남보라색으로 각각 키위, 황도, 딸기, 블루베리 모 양을 그립니다.

❺ 키위는 안쪽 과육과 결을 밝은색 선으로 그리고 까만 점을 찍어 씨를 표현합니다. 황도 도 밝은색으로 연한 줄무늬를 넣어 과육을 표현합니다. 딸기는 연분홍색으로 안쪽에 흰 무늬를 넣고, 블루베리는 안쪽에 밝은 남보라색으로 원을 그려 단면을 표현합니다.

오렌지에이드

9bb5bc　fff4dd　ffdd96　ffd780　ffe771　ffef9f　fff9dc　fffffe　709d52　afc6a0
bf3e3e　3b4051　bad576　fff6ab　fffbde

★ 그러데이션 하는 방법은 25쪽을 참고합니다.

❶ 채도가 낮은 하늘색으로 유리컵을 그립니다.

❷ 흰빛이 도는 귤색과 아이보리 색으 로 그러데이션을 하여 색칠합니다.

❸ 흰색으로 네모난 얼음을 그리고, 안쪽을 칠해 투명감을 표현합니다.

❹ 청귤 슬라이스를 연두색, 레몬색, 아이보리 색 순으로 그립니다. 애플 민트잎 두 장을 녹색으로 그립니다.

❺ 과일 조각을 빨간색, 남색, 귤색으 로 그립니다.

❻ 컵에 끼운 레몬 슬라이스를 노란 색, 밝은 노란색, 아이보리 색 순으 로 그립니다.

녹차 파르페

● a5b9cb　　● f8e9bb　　● 614c43　　● 986853　　● 89b278　　● 709461　　● c5d8ac　　● a9c18a　　● f0c184
● 71553c　　○ ffffff

① 채도가 낮은 하늘색으로 유
리컵을 그리고, 컵 기둥 부
분에 명암을 넣습니다.

② 바나나 조각을 아이보리 색
으로 그립니다.

③ 팥앙금을 고동색과 갈색으
로 그립니다.

★
면적이 넓은 아랫면에는
밝은색을 섞어 칠하면
얼음이 갈린 느낌을
연출할 수 있습니다.

④ 컵 아랫면과 윗면에 녹차를
녹색으로 그러데이션을 하
여 표현합니다.

⑤ 컵 왼쪽에 동그랗게 떠낸 아
이스크림을 녹색으로 그립
니다.

⑥ 회오리 모양으로 말아 올린
소프트아이스크림을 밝은
녹색으로 그립니다.

⑦ 아이스크림보다 어두운색으로 선을
그려 질감을 표현하고, 컵에 흰색으로
선을 그려 굴곡진 유리를 표현합니다.

⑧ 뒤쪽에 꽂힌 초코 스틱 과자 두 개를
황토색과 고동색으로 그립니다.

가게 1

f1eee9 484644 bdbdbd 9b714b eed9a7 705339 7b7572 89b46c 689669

fedd86 5a4e49

❶ 위로 솟은 집 모양을 밝은 회색으로 그립니다.

❷ 아래쪽 작은 지붕, 굴뚝, 돌출 간판 등을 어두운 먹색으로 그립니다.

❸ 굴뚝과 작은 지붕에 회색으로 벽돌 무늬를, 위쪽 지붕의 아래쪽에 그림자를 그립니다.

❹ 문, 문패, 창틀을 갈색으로 그립니다.

❺ 창문을 따뜻한 아이보리 색으로 칠하고, 문과 문손잡이를 고동색으로 그립니다.

❻ 나무를 고동색과 녹색, 화단을 회색, 풀을 녹색으로 그립니다.

❼ 나무에는 초록색으로 보글보글한 선을 그려 나뭇잎 질감을, 화단에는 노란색과 초록색으로 점을 찍어 꽃과 풀의 질감을 표현합니다.

가게 2

f1e4c8　ffffff　e8c490　9b7d62　ddc274　5a4a3b　d48151　925b3c　7e7d7a
d1d1d1　cec9bd　84776b　504a44　5b7a63　829f8b　beccc1

❶ 아이보리 색으로 서로 다른 직사각형 두 개를 그려 건물 벽을 표현합니다. 흰색 선으로 건물 경계를 표현합니다.

❷ 창틀과 문을 갈색, 창문을 베이지색으로 칠합니다.

❸ 창살과 문살을 갈색, 문과 문 사이를 고동색, 손잡이를 황토색으로 그립니다. 건물 아랫단을 밝은회색으로 칠합니다.

❹ 지붕을 주황색 사다리꼴로 그리고, 윗면을 도톰하게 그려 용마루를 표현합니다.

❺ 지붕에 어두운 갈색으로 세로줄무늬를 그리고, 지붕에 올록볼록한 선을 넣어 기왓등과 기왓골을 표현합니다.

❻ 지붕에 굴뚝과 연기를 회색으로 그립니다.

❼ 오른편에 입간판을 고동색으로, 왼쪽에 화분을 채도가 낮은 고동색으로 그립니다.

★ 입간판을 흰색으로 꾸며주면 좋습니다.

❽ 어두운 고동색으로 나뭇가지를 그리고, 녹색으로 점을 찍어 나뭇잎을 표현합니다.

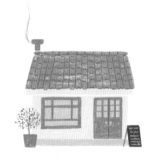

❾ 앞서 쓴 나뭇잎 색보다 어두운색과 밝은색으로 점을 더 찍어 나뭇잎을 풍성하게 표현합니다.

가게 3

8c6151　 e5dcd1　 636261　 ffc160　 565552　 b28667　 f5dba8　 a9a8a5　 a5c783
649b59　 ed8a5b

① 문과 창이 들어갈 자리를 남긴 직사각형을 갈색으로 그립니다.

② 오트밀 색으로 벽돌 무늬를 그리고, 위아래로 직사각형을 그립니다.

③ 문과 창틀을 갈색으로 그립니다.

④ 창문을 아이보리 색으로 칠합니다.

⑤ 브러시 크기를 키우고 옥상 주변에 연두색 점을 찍어 이파리를 표현합니다.

⑥ 브러시 크기를 줄이고 초록색과 주황색으로 점을 찍어 짙은 이파리와 꽃을 표현합니다.

⑦ 어두운 먹색으로 옥상의 철제 난간, 돌출 간판, 조명, 문손잡이 등을 그립니다.

⑧ 조명 아래에 동그란 전구도 개나리색으로 그립니다.

가게 4

● 8da7c9　● 3b3b3b　○ ffffff　● e7c490　● 3c3c3c　● be625b　● c9a797　● 56795f

❶ 창이 뚫린 직사각형 문 세 개를
　밝은 파란색으로 그립니다.

❷ 가로로 긴 사다리꼴 어닝을 검은
　색으로 그립니다.

❸ 검은색과 흰색으로 어닝의 세로
　줄 무늬를 그립니다.

❹ 간판과 가게 윗면을 밝은 파란색
　사각형과 가로줄로 그립니다.

❺ 유리창을 아이보리 색으로 칠하
　고, 아래쪽에 문 장식과 문손잡이
　를 흰색으로 그립니다.

❻ 큰 유리창에 흰색과 검은색으로
　팻말과 팻말 걸이를 그립니다.

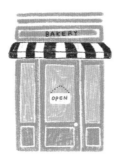

❼ 간판에 검은색으로 'BAKERY'를,
　팻말에 갈색으로 'OPEN'을 적습
　니다.

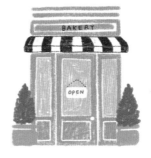

❽ 가게 양옆으로 밝은 모카색 화분
　과 세모꼴로 가지를 자른 초록색
　나무를 그립니다.

56

벤치에 앉은 사람과 고양이

● 51845d ● 323a34 ● ffc3ab ● 3c5a87 ● 263750 ● 615445 ● a54f4e ● 733a39 ● 39342f
● cc7272 ● 585550 ● 383737 ● f4c26a ● e4d4bf ● 867f74 ● f6cd88 ● da9c56 ● c0732c
● 4b4b4b ● e4c2b4 ● f4c26a ○ ffffff

 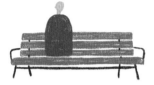

❶ 가로로 긴 직사각형을 여러 개 쌓아 초록색 벤치를 그립니다.

❷ 벤치의 다리와 손잡이를 검은색으로 그립니다.

❸ 몸통은 파란색, 얼굴은 살구색으로 동그랗게 그립니다.

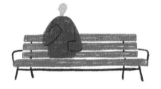 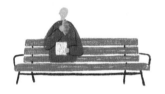 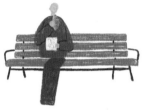

❹ 남색으로 꺾인 소매통을 그리고, 안쪽을 파란색으로 칠해 팔 모양을 잡습니다.

❺ 살구색으로 손을, 오른손에는 황토색 소금빵을, 왼손에는 아이보리 색 봉투를 그립니다. 봉투 윗면에는 회색으로 점을 찍어 오돌토돌한 봉투 단면을 표현합니다.

❻ 벤치에 앉아 무릎을 구부린 왼쪽 다리를 먹색으로 그립니다.

❼ 오른쪽 다리를 꼬아 앉은 모양으로 그리고, 겹친 부분은 어두운색으로 선을 넣어 구분합니다.

❽ 머리와 눈을 고동색, 입을 빨간색으로 그립니다.

❾ 모자를 빨간색, 운동화는 겨자색으로 그립니다. 모자에 어두운색 선을 넣어 디테일을 표현합니다.

 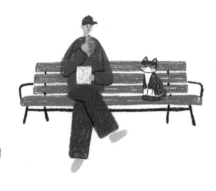

❿ 사람 옆에 앉아 있는 고양이도 그려주면 완성입니다.
① 고양이 머리와 몸통 ② 다리와 꼬리 ③ 얼룩 모양 ④ 눈, 귀, 수염

자전거를 탄 사람

● 7c9379　● a7a7a7　● 313131　● ffc3ab　● 4e4440　● e49679　　● f9f5ee　● 454544　● 537bba
● 3e5d90　● 95453f　● eab87a　● b9854f　● c58e4a　● f5e4ce　● 6e5c45　● c4b5a2

❶ 초록색 자전거를 그립니다.
　① 자전거의 핸들과 세로 프레임 ② 가로 프레임 ③ 체인 커버 ④ 바퀴(회색)와 타이어(검은색)

❷ 자전거를 탄 사람을 그립니다.
　① 얼굴과 손(살구색), 팔과 몸통(검은색), 티셔츠 색(아이보리 색) ② 티셔츠 무늬(검은색 가로줄 무늬) ③ 바지(파란색
　과 남색) ④ 머리와 눈(고동색), 입과 신발(빨간색)

★　앞다리는 ㄱ 모양, 뒷다리는 자전거 프레임에 겹치지 않도록 피해서 칠합니다.

❸ 헤드셋, 자전거 벨, 페달을 회색으로 그립니다.

❹ 자전거 앞에 바구니를 황토색으로 그리고, 황갈색으로 격자무늬를 넣어 라탄 느낌을 살립니다.

❺ 바구니 안에 빵을 고동색과 갈색으로 그리고, 빵에 무늬를 밝은색으로 표현합니다.

마무리

❶ [새 레이어(레이어 맨 위)] 목탄 브러시를 선택합니다. 손에서 힘을 빼고 검은색으로 화면을 칠해 질감을 넣습니다. 레이어 모드를 [오버레이]로 바꿉니다.

❷ [새 레이어(레이어 맨 위)] 도화지 3 브러시 크기를 최대로 키운 다음, 펜에서 손을 떼지 않고 밝은 회색으로 화면을 한 번에 칠합니다. 레이어 모드를 [선형번]으로 바꿉니다.

5월

모든 날이 행복하길, 웨딩데이

5월은 온 세상이 연둣빛 이파리와 꽃으로 덮이는 달이에요. 카메라로 어디를 찍어도, 그림으로 무엇을 그려도 예쁜 모습이 가득한 나날이 펼쳐지지요. 눈부신 날들이 가득한 달인만큼 결혼식도 많은 달이에요. 그런 의미에서 따스한 햇살 아래, 두 손을 꼭 잡은 신랑 신부를 함께 그려봐요. 함께 걷는 모든 날이 행복으로 가득하길 기원하면서 말이죠. 결혼을 앞둔 가족이나 친구가 있다면 직접 그린 그림을 선물해보면 어떨까요? 무엇보다 특별한 선물이 될 거예요.

used brushes

구아슈, 도화지 2(배경 브러시)

구아슈 브러시는 불투명 구아슈 물감으로 그린 느낌을 연출할 수 있습니다. 덧칠을 하면 물 자국이나 덧칠한 흔적이 은은하게 남아 더 매력적인 브러시입니다. 풍경부터 사물까지 다양하게 사용할 수 있지만, 필압에 따라 선의 굵기나 면적이 변하므로 힘을 잘 조절하며 사용해주세요.

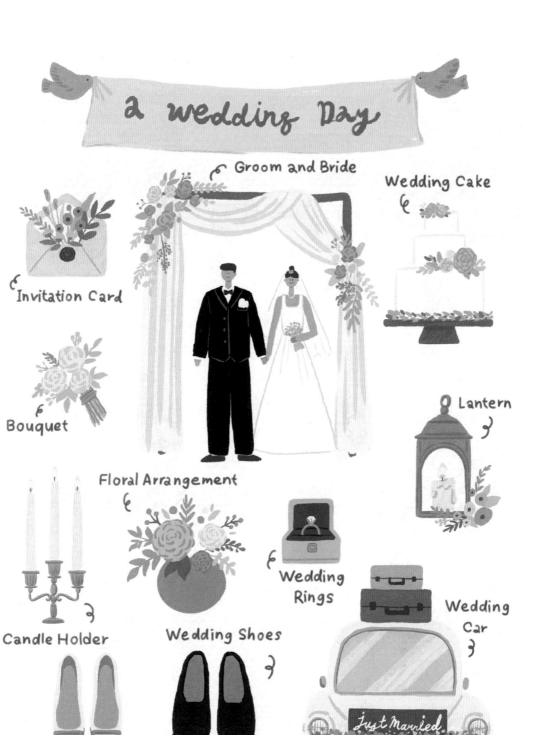

a wedding Day

Groom and Bride

Wedding Cake

Invitation Card

Bouquet

Lantern

Floral Arrangement

Wedding Rings

Wedding Car

Candle Holder

Wedding Shoes

Just Married

부케

★ 브러시 표기가 따로 없다면 '구아슈 브러시'를 씁니다.

⬤ ffebdd　⬤ ffd1c2　⬤ f7c4de　⬤ 52a782　⬤ 8ad2a5　⬤ 9eca7b　⬤ 9dd098　⬤ e99891　⬤ cb7f78

❶ 크기가 다른 동그라미 세 개를 연한 살구색으로 그립니다.

❷ 꽃잎을 살구색으로 그리고, 작은 꽃도 분홍색으로 그립니다.

❸ 꽃 주위에 풀줄기와 잎사귀를 녹색 계열 색으로 그립니다.

★ 큰 잎부터 작은 잎 순으로 그립니다.

❹ 아래쪽에 줄기를 비스듬하게 연한 녹색과 녹색으로 그립니다.

❺ 분홍색으로 리본을 그리고, 진한 색으로 선을 넣어 명암을 표현합니다.

청첩장

⬤ f1dfbf　◯ ffffff　⬤ d3be96　⬤ aa4945　⬤ 873935　⬤ 65b383　⬤ 4d9b6b　⬤ f5bdbd　⬤ f3a59d

⬤ d88983　⬤ d3df8c　⬤ 9dca7a　⬤ ef8988　⬤ 644d4d　⬤ 82c082　⬤ 488860

❶ 황토색 오각형을 그립니다.

❷ 봉투 안쪽 면을 흰색으로 칠합니다.

❸ 봉투가 겹치는 부분을 진한 베이지색, 실링 왁스를 빨간색과 진한 빨간색으로 그립니다.

❹ 봉투에 꽂힌 느낌으로 풀줄기와 잎사귀를 녹색 계열 색으로 그립니다.

❺ 풀줄기 끝에 다양한 모양의 꽃을 분홍색 계열 색으로 그립니다.

❻ 진한 색으로 겹꽃과 꽃술을 표현하고, 녹색 잎사귀를 그려 허전한 부분을 채웁니다.

웨딩 케이크

● 987455 ● 7f6248 ○ f2f0ea ● 80c194 ● 528c62 ○ abd6a3 ○ f6ebc4 ○ fcc0b9 ○ f5a599
○ f8d9cf ○ f4bcb4

❶ 케이크 받침대를 고동색, 나뭇결과
명암을 진한 고동색으로 그립니다.

❷ 밝은 회색으로 3단 케이크를 그리고,
올록볼록한 크림 장식을 케이크 둘
레에 그립니다.

❸ 케이크에 잎사귀를 녹색, 잎사귀 사
이사이에 작은 잎을 짙은 녹색으로
그립니다.

❹ 가운데 잎사귀를 밝은 연두색으로
추가해서 그립니다.

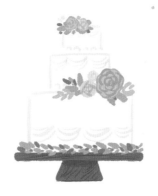

❺ 동그란 꽃을 노란색, 산호색, 진분홍
색으로 크기를 달리해 그립니다.

❻ 꽃을 그릴 때 쓴 색보다 진한 색으로
꽃잎을 그립니다.

꽃병

●79a1c5 ●eec2bb ●e69889 ●feeecb ●fadb8d ●f79092 ●e37275 ●f69064 ●4f7a5a

●88b283 ●75b186 ●507b5b ●aed7b9 ●5f8858

❶ 윗면이 눌린 원을 채도가 낮은 하늘색으로 그립니다.

❷ 동그란 꽃을 연노란색, 산호색, 진분홍색으로 그립니다.

❸ 꽃 주변에 풀줄기와 잎사귀를 녹색 계열 색으로 다양하게 그립니다.

❹ 꽃을 그릴 때 사용한 색보다 진한 색으로 꽃잎을 그립니다.

❺ 중간중간 빈 부분에 작은 꽃봉오리와 잎사귀를 그립니다.

촛대

●d2ac64 ●977f4b ●f2ece0 ●ffe9d4 ●fff7de ●ccd6da ●464646

❶ 황토색으로 작은 원을 일렬로 그려 촛대의 기둥을 표현합니다.

❷ 삼지창 모양이 되도록 양옆으로 곡선을 그립니다.

❸ 초가 놓일 컵을 그립니다.

④ 촛대에서 파인 부분과 명암을 진한 황갈색으로 넣습니다.

⑤ 긴 초 세 개를 아이보리 색으로 그립니다.

⑥ 촛불을 연분홍, 연노랑, 하늘색으로 그리고, 심지를 검은색으로 그립니다.

캔들 홀더

⬤ bd9a5a ⬤ a3864f ◯ f2ecde ⬤ d5cab5 ⬤ d2dde1 ◯ fff8df ◯ ffe9d3 ⬤ 2a2a2a ⬤ f4d6cb

⬤ fbb59c ⬤ f09990 ⬤ 70615d ⬤ 9ed791 ⬤ 4d7e52 ⬤ 6dad72

❶ 황토색으로 중앙이 아치 모양으로 뚫린 직사각형, 종 모양 뚜껑, 동그란 손잡이를 그립니다.

❷ 꺾이는 부분에 진한 황토색으로 선을 넣어 양감과 명암을 살립니다.

❸ 촛농이 흘러내리는 초를 연한 회색, 흘러내리는 촛농의 그림자를 진한 회색으로 그립니다.

❹ 촛불을 연분홍, 연노랑, 하늘색으로 그리고, 심지를 검은색으로 그립니다.

❺ 캔들 홀더 오른쪽 아래에 꽃을 그립니다.

❻ 꽃 주변으로 잔가지와 작은 잎사귀를 그립니다.

반지

● 87d2d0 ● 6db1b1 ● 4b5254 ● 2a2e2f ● b2b5b5 ● 7d7f7f ○ ffffff e6f9ff ● ced7dc

❶ 민트색으로 직사각형을 그리고, 아래쪽에 옆으로 퍼지는 모양의 사각형을 붙여 그립니다.

❷ 반지 상자의 내부를 먹색으로 칠합니다.

❸ 꺾이는 부분을 검은색, 잠금장치를 회색, 상자 아래에 무늬를 진한 민트색으로 그립니다.

❹ 반원을 회색으로 그립니다.

❺ 다이아몬드 모양을 흰색으로 그리고, 다이아몬드 안에 밝은 하늘색과 회색으로 점을 찍어 각을 표현합니다.

❻ 반지 발을 회색으로 그려 다이아몬드를 감싸주고, 명암을 어두운 회색으로 넣습니다.

신랑 웨딩슈즈

● 2a2a2a ● ca9252 ● 47453c ● 070606

❶ 정면에서 본 오른발 신사화를 먹색으로 그립니다.

❷ 측면에서 본 왼발 신사화를 먹색으로 그립니다.

❸ 구두 안쪽을 황토색, 구두의 밑창과 굽을 고동색으로 그립니다.

❹ 구두끈, 가죽이 겹치는 면, 접히는 면, 밑창 등에 검은색을 더해 디테일을 살립니다.

웨딩 플래카드

⬤ ffe5e5　⬤ efcacb　⬤ 86b5d5　⬤ 6c9cbc　⬤ ffc17b　⬤ 4c4745　⬤ 997556

① 가로로 긴 플래카드를 연분홍색으로 그립니다.

★ 반듯하지 않아도 괜찮습니다.

② 플래카드 양쪽 위에 하늘색 새를 그립니다.

③ 새 부리를 진한 노란색, 눈을 검은색, 날개와
꼬리의 깃털을 진한 하늘색으로 표현합니다.

④ 플래카드 양쪽 위에 진분홍색으로 선을
넣어 주름을 표현합니다.

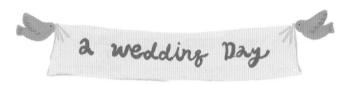

⑤ 갈색으로 'a Wedding Day'를 적습니다.

신부 웨딩슈즈

⬤ fcf2df　⬤ d4aa98　⬤ b28473　⬤ bc9b64　⬤ a18148

① 오른발 하이힐은 측면, 왼
발 하이힐은 정면으로 놓
인 모습을 아이보리 색으
로 그립니다.

② 구두 안쪽을 짙은 살구
색으로 칠합니다.

③ 구두의 밑창, 굽, 안쪽을
진한 베이지색으로 그립
니다.

④ 금장 장식을 황토색으로
그리고, 명암을 진한 베
이지색으로 추가합니다.

웨딩 아치

● 997555 fff8e9 ● eddfc8 ● e9b4b4 ● d69695 ● fda0a0 ● e78a8a ● ffe5e5 ● f5c6c6

● ea7a78 ● 82b980 ● aad6a1 ● c4df89 ● 65a07d

❶ ㄷ자 모양 아치를 고동색으로 그
립니다.

❷ 아치에 걸친 장식 천을 아이보
리 색으로 그립니다.

❸ 베이지색으로 선을 그어 주름을
표현합니다.

❹ 여러 가지 분홍색 계열 색으로 꽃
을 그립니다.

❺ 조금 진한 색으로 꽃잎을 그립
니다.

❻ 꽃잎 주위로 잎사귀를 연녹색과
녹색으로 그립니다.

신부

● ffad8e ● cde0e9 ● eaa599 ● 4d413e ● 111111 ● e87e70 ● c4c4c4 ○ ffffff ● 9bc97a
● f7c7c5 ● f19c9a

① 둥근 얼굴과 목을 살구색으로 그립니다.

② 목선에 맞춰 하늘색 드레스를 그립니다.

③ 팔을 살구색으로 그리고, 손과 턱에 진한 살구색 선을 추가하여 손가락과 턱선을 표현합니다.

④ 머리와 눈을 어두운 고동색, 입술을 진분홍색, 티아라를 회색, 진주 목걸이를 흰색으로 그립니다.

⑤ 면사포를 밝은 하늘색, 부케 줄기를 연두색, 부케 꽃을 분홍색으로 점을 콕콕 찍어 그립니다.

신랑

● ffad8e ● d0dfe9 ● 4d413e ● 111111 ● f27861 ● e08566 ○ ffffff ● 343434 ● 5d5d5d
● 5b473f

① 얼굴과 목을 살구색으로 그립니다.

② 옷깃을 하늘색, 몸통과 소매를 검은색으로 그립니다.

③ 바지를 검은색으로 그립니다.

④ 카라와 단추와 접히는 부분 등을 회색, 리본을 진회색, 행커치프와 소맷단을 흰색, 손을 살구색, 구두를 고동색으로 그립니다.

⑤ 머리와 눈을 어두운 고동색, 입을 진분홍색, 턱과 귀와 손가락의 디테일을 진한 살구색, 소맷단 테두리를 하늘색으로 그립니다.

웨딩 카

fff5e4　ead6b5　bcbbbb　868686　c2d4df　e8f0f6　955f42　ffffff　ff9f94　ffdf8d
5a564c　429663　72a986　80c394　595757　d9ba81　574e43　a0754d　574e42

① 아이보리 색으로 창을 비운 자동차의 차체를 그립니다.

② 유리창을 하늘색으로 그립니다.

③ 유리창에 밝은 하늘색으로 사선을 그어 빛이 반사되는 모습을 표현합니다.

④ 유리창 테두리, 사이드 미러, 전조등, 장식대 등을 회색으로 그립니다.

⑤ 유리창, 사이드 미러, 전조등, 장식대에 진회색 선을 그려 명암을 넣고, 움푹 들어가거나 그늘진 부분에 진한 베이지색으로 선을 그립니다. 하단에 바퀴를 먹색으로 그립니다.

⑥ 갈색으로 직사각형 패널을 그리고, 패널 위에 흰색으로 'Just Married'를 적습니다.

⑦ 가운데부터 양옆으로 대칭이 되도록 녹색 줄기를 그려 넣습니다.

⑧ 짧은 타원으로 잎사귀를 그립니다.

⑨ 잎사귀 사이사이에 잎사귀와 줄기를 짙은 색과 밝은색으로 더 그려 넣습니다.

⑩ 흰색, 살구색, 분홍색으로 점을 찍어 꽃을 그리고, 고동색으로 꽃술도 넣습니다.

⑪ 자동차 위에 가방을 황토색과 갈색으로 그립니다.

⑫ 가방의 손잡이와 잠금장치 등을 검은색으로 그립니다.

마무리

[새 레이어(레이어 맨 위)] 도화지 2 브러시를 선택하고 브러시 크기는 최대로 키운 다음, 펜에서 손을 떼지 않고 밝은 회색으로 화면을 한 번에 칠합니다. 레이어 모드를 [선형번]으로 바꿉니다. 불투명도를 적당히 조정합니다.

봄의
풍경화

제주도
유채꽃밭

지금까지는 월별로 주제를 정하고, 주제에 맞는 소품을 그려봤어요. 오늘은 봄을 마무리하는 날이니 기념사진을 찍듯 봄의 기운을 물씬 담은 그림을 그려보겠습니다. 성산일출봉을 배경으로 유채꽃이 활짝 핀 섭지코지에서 함박웃음을 지은 사람들의 모습을 담은 풍경화입니다. 캔버스에 그림을 그리듯 배경부터 시원하게 그려보세요.

──────── used brushes ────────

모노라인(기본), 구아슈, 블랙번(기본), 프라이시넷(기본), 이볼브(기본), 도화지 4(배경)

풍경을 그릴 땐 하늘과 땅의 비율, 색감의 조화 등 전체적인 모습을 생각하며 그려주세요. 색칠할 땐 그림에서 가장 아래쪽에 깔리는 배경부터 점차적으로 칠합니다. 배경이 있는 그림은 그릴 때는 레이어를 나눠 그릴수록 수정하기 쉽습니다. 오늘부터 레이어를 나눠 그리는 습관을 들여보면 어떨까요?

Color Chip

하늘	● 67c9ff	● a7e2ff	○ cdefff		
성산일출봉	● 9ea39b	● 58806d	● 396f51		
바다	● 67c9ff	● 41b7f9			
풀밭	● c4f375	● b8eb5f	● a6e453	● 92dd45	● 83d83b
유채꽃	● a0e34c	● 7fdc3c	● 50d937	● 2fc829	● fff558 ● ffdc00
사람과 강아지	● ffc9bf ● fca08f ● ff8872 ● 60433f ○ ffffff ● 403c3b ● ffe8b0 ● f8d086				
	● 1c5286 ● eac26d ● 5f84bd ● 5a5e62 ● f5212d ● f3bb43				
구름, 윤슬, 흰꽃	○ ffffff				

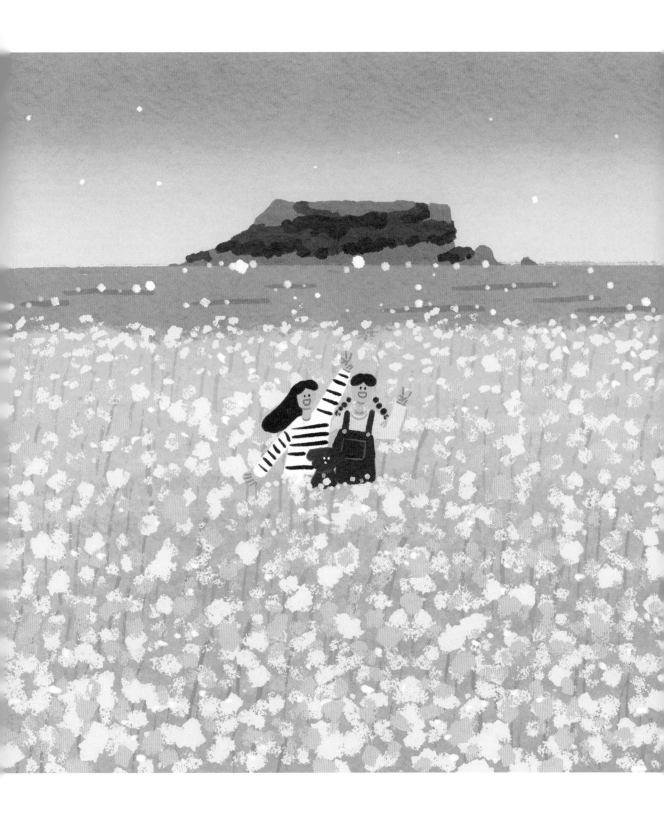

① 봄 스케치 도안을 불러옵니다.

★ 스케치 도안은 22쪽을 참고해서 다운로드합니다.

② **[새 레이어(스케치 레이어 아래)]** 모노라인 브러시브러시 위치 : [브러시-서예-모노라인]를 선택하고 하늘색을 3단계로 나눠 칠합니다.

③ **[조정-가우시안 흐림 효과]**를 선택합니다. 펜슬로 화면을 왼쪽에서 오른쪽으로 쓸어 가우시안 흐림 효과를 20%로 설정합니다.

④ **[새 레이어]** 구아슈 브러시로 성산일출봉의 암석을 회색, 나무와 풀을 옅은 녹색과 짙은 녹색으로 그립니다.

❺ [새 레이어] 블랙번 브러시브러시 위치 : [브러시-그리기-블랙번]로 바닷물을 진한 하늘색으로 칠하고, 구아슈 브러시로 바닷물결을 그립니다.

❻ [새 레이어] 블랙번 브러시로 풀밭을 밝은 연두색으로 그립니다. 프라이시넷 브러시브러시 위치 : [브러시-그리기-프라이시넷]를 선택하고 진한 연두색으로 설정한 후 풀색이 아래로 갈수록 진해지도록 그러데이션을 하듯 칠합니다.

❼ [새 레이어] 블랙번 브러시로 유채꽃 줄기를 앞서 칠한 녹색보다 조금 진한 색으로 그립니다.

★ 아래로 내려갈수록 줄기 색이
진해 보이도록 색을 선택하여 그립니다.
그러데이션이 된다고 생각하면 쉽습니다.

75

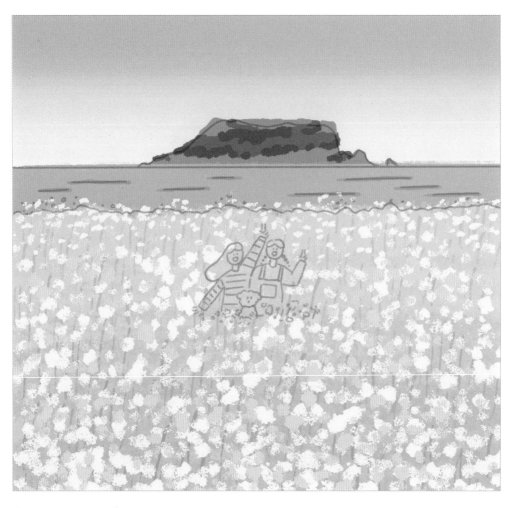

8 [새 레이어] 이볼브 브러시브러시 위치 : [브러시-그리기-이볼브]로 꽃을 점 찍듯 그립니다.

★ 멀리 있는 꽃은 작게 가까이 있는 꽃은 크게 그려 원근감을 살립니다.

9 구아슈 브러시로 사람과 강아지를 그립니다.

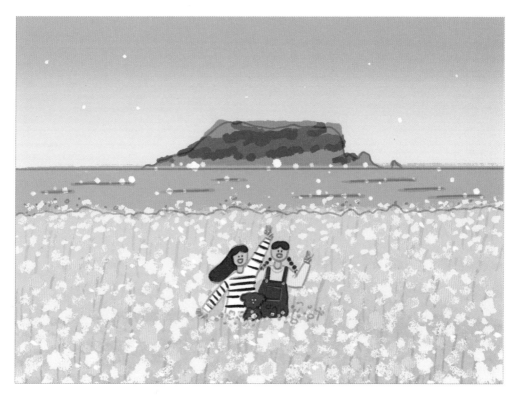

⑩ 구아슈 브러시로 흰색 점을 찍어 하늘에는 구름, 바다에는 윤슬, 꽃밭에는 작은 꽃을 표현합니다. 사람과 꽃밭이 만나는 부분에도 작고 노란 점을 찍어 꽃을 표현합니다.

⑪ [새 레이어] 도화지 4 브러시 크기를 최대로 키운 다음, 펜에서 손을 떼지 않고 진회색으로 화면을 한 번에 칠합니다. 레이어 모드를 [오버레이]로 바꾸고 불투명도를 적당히 조정합니다.

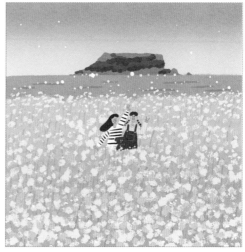

⑫ 레이어에서 스케치 레이어의 체크를 해제하면 완성입니다.

귀여운 사람들과 소풍,
그리고 기록

봄이 오면 가장 먼저 떠오르는 건 소풍이다.

겨울 내내 움츠려 있던 새싹이 돋고 꽃이 피면,

사람들은 너나없이 밖으로 나와 봄을 즐긴다.

따뜻한 햇살 아래 돗자리를 펴고, 벤치에 앉아 이야기를 나누고,

가벼운 옷차림으로 산책을 즐기는 모습이 어쩐지 귀엽게 느껴진다.

그 귀여운 사람들 속에 나도 있다는 사실이 기분 좋다.

과천 서울대공원은 어린 시절부터 쭉 좋아했던 장소다.

엄마와 함께 영화관에서 본《엽기적인 그녀》에서

견우가 그녀에게 고백하려고 담을 넘었던 곳,

《미술관 옆 동물원》의 배경이 된 곳.

어릴 때부터 익숙한 이곳은 설렘과 편안함을 동시에 안겨주는 곳이다.

입구에 들어서면 가래떡이나 꽈배기 한 봉지를 산다.

벤치에 앉아 미리 준비해 온 김밥, 유부초밥, 닭강정, 그리고 시원한 사이다를 먹는다.

후식으로는 입구에서 산 주전부리를 꺼내 하나씩 나누어 먹는다.

달콤하고 고소한 맛이 입안에 퍼지면, 봄날의 소풍이 제대로 시작된 기분이 든다.

날이 좋을 땐 동물원 뒤쪽 둘레길을 걷기도 하고,

미술관에 들러 노래하는 사람의 노랫소리에 귀를 기울이거나

연못 속 잉어들이 유유히 헤엄치는 모습을 멍하니 바라보기도 한다.

놀이공원, 동물원, 미술관, 어딘가 꼭 들어가지 않아도 좋다.

그저 넓은 호수를 따라 산책하는 것만으로도,

그리운 과거로 돌아간 듯해 잠시 휴식을 얻은 기분이다.

계절을 즐기고 싶을 때, 혹은 위로가 필요한 날, 가장 먼저 떠오르는 곳.

모든 것이 빠르게 변하는 요즘,

한 자리에서 같은 모습으로 나를 맞아주는 장소가 있다는 사실만으로도 참 행복하다.

3 과천 서울대공원

봄, 여름, 가을, 겨울 언제 가도 좋은 곳이지만, 봄에 가지 못하면 1년 내내 아쉬울 정도로 좋아하는 봄날의 과천 서울대공원입니다.
벚꽃 시즌에는 도로 정체가 매우 심하기 때문에 지하철 이용을 추천합니다.

스카이리프트가 오르는 모습을 보며 걷다보면 리프트가 잘 보이는 호숫가에 벤치가 있어요. 잠시 벤치에 앉아 멍을 때립니다.

전철역에서 나오면 가래떡과 번데기를 파는 할머니들이 계세요. 저의 원픽은 가래떡! 한손에 꼭 쥐고 산책을 시작합니다.

가래떡
번데기

여기 앉아 있으면 종종 까마귀가 와 간식을 달라고 하는데 깡패 같아요.

까악~

몽멍을 때리고, 초록을 눈에 가득 담고 나면 내가 물이 되는 기분이 들어요.

김밥 유부초밥 닭강정 사이다
조합은 언제나 옳다!

큰 다리를 따라 오른쪽 작은 오솔길로 들어가면 숲속 산책로가 나와요.
여기에서 바리바리 챙겨간 도시락을 까먹습니다.
오리들이 수영 하는 것도 보이고, 멀리 코끼리 열차가 지나가는 모습도 볼 수 있어요.
조용하고 자연의 소리가 잘 들리는 이 장소를 가장 좋아합니다.

5월이면 장미원에 장미꽃들이 활짝 피어요.
꽃구경도 하고, 나무 그늘 아래 돗자리를 펴서
간식을 먹거나 낮잠을 즐기기도 해요.

장미원은 입장료가 있어서
장미꽃이 만발하는 계절에 방문을 추천합니다.

노래하는 사람의 노래 소리를 들어 보신 적 있나요?
저는 정말 좋아해서 시간에 맞춰 이곳에 와 노래 소리를 듣다가곤 하는데요.
점검 중일 때면 그렇게 슬플 수 없습니다.

미술관에 와서 전시 관람도 하지만
사실 제일 재밌는 건 기념품 상점에 가는 거예요.
저같은 분 손 들어주세요! ㅎㅎㅎ

미술관 앞 연못에 잉어들이 수영하는 것을 보다 보면
어느새 해가 뉘엿뉘엇 집니다.

얘는 요즘 안보인다 ㅜㅜ

엽기적인 그녀, 미술관 옆 동물원 등
좋아하는 추억의 영화들도 이곳에서 촬영을 했어요.
빠르게 변화하는 요즘, 오래오래 그대로 머물러주는 장소라
마음의 안식처 같은 곳이에요.

여름,

찬란한

녹음

6
월

여기 있어요,
동물원

어릴 땐 참으로 자주 가던 동물원인데 언제부터인지 발길이 점점 뜸해졌습니다. 하지만 다시 찾는 시기가 오더라고요. 어릴 땐 마냥 재밌고 신기하기만 했는데, 지금 보면 묘하게 신비롭기까지 합니다. 그래서 시간 가는 줄 모르고 멍하니 동물을 바라볼 때가 많더라고요. 여러분에게 동물원은 어떤 모습인가요? 기억이 가물거린다면 날이 더 더워지기 전에 동물원으로 소풍을 떠나보세요. 그럼, 오늘 소풍을 갔다고 생각하고 저와 함께 동물을 그려볼까요?

used brushes

구아슈, 도화지 4

단순한 선과 형태만으로도 개성 넘치는 동물을 그릴 수 있습니다. 자세히 묘사하기보다 색깔과 면을 나누는 것으로 포인트를 살려 감각적으로 그려보세요. 단순하게 그리는 게 어렵다면 의도적으로 색을 제한해서 그려보기도 하고, 동그라미, 세모, 네모 등 단순한 도형을 조합해서 그려봐도 좋습니다. 단순하게 표현할수록 더 귀엽고 사랑스럽게 그려질 거예요.

crocodile

flamingo

elephant

Lion

Toucan

Panda

quokka

koala

capybara

giraffe

fox

기린

★ 브러시 표기가 따로 없다면 '구아슈 브러시'를 씁니다.

⬤ ffc468　⬤ 9b7757　⬤ 655241　⬤ dba754

① 기린의 얼굴, 목, 몸통을 노란색으로 그립니다.

② 노란색으로 귀, 뿔, 꼬리를 그립니다. 귓구멍과 뿔에 황토색으로 선을 그어 구분합니다. 뿔과 입을 둥글게 갈색으로 칠합니다.

③ 얼룩무늬를 갈색으로 그립니다.

★ 모양과 크기가 일정하지 않아도 됩니다. 오히려 자연스럽습니다.

④ 눈, 콧구멍, 목뒤의 갈퀴, 꼬리, 발굽 등을 짙은 고동색으로 그립니다.

사자

⬤ ffd98d　⬤ f5c35f　⬤ 896040　⬤ fff2d9　⬤ ed8e53　⬤ 443424

① 몸통을 연노란색으로 가운데가 볼록하게 그립니다.

② 갈기를 주황색으로 그립니다.

③ 얼굴과 귀를 연노란색으로 그립니다.

④ 귀와 양 볼을 아이보리 색, 코를 황토색과 고동색, 꼬리를 연노란색으로 그립니다. 양 볼에 고동색으로 점을 콕콕 찍습니다. 눈과 꽁지 털을 짙은 고동색으로 그리고, 꽁지 털 중간중간에 주황색으로 선을 넣습니다.

⑤ 다리를 짙은 고동색으로 그리고, 갈기털을 짙은 고동색과 연한 주황색으로 선을 추가해 그립니다.

악어

●64ce84 ●cce6bb ●389554 ●fce29a ●41403e ○ffffff

① 긴 타원을 초록색으로 그려 악어 몸통을
표현합니다.

② 몸통에 꼬리, 다리, 눈두덩이, 콧구멍을
연결하여 그립니다.

③ 드러난 배를 밝은 녹색으로 그리고, 검
은색 줄무늬를 추가합니다.

④ 짙은 녹색으로 등에 뾰족뾰족한 무늬
를, 몸통에 올록볼록한 선을, 발에 날카
로운 발톱을 그립니다.

⑤ 눈을 노란색, 눈동자와 콧구멍과 입을 검은색, 이빨을
흰색으로 그립니다.

여우

●f47746 ●d95f30 ○fff9eb ●d0c19e ●504946

① 여우 얼굴을 옆으로 기
울어진 물방울 모양이
되도록 주황색으로 그립
니다.

② 얼굴에 이어서 몸통과
꼬리를 그립니다.

③ 귀를 아이보리 색으로 그
리고, 얼굴과 꼬리에 아
이보리 색을 덧칠합니다.

④ 어두운 먹색으로 눈, 코,
귀, 꼬리를 그리고, 털을
주황색과 오트밀 색으로
그려 질감을 표현합니다.

카피바라

① 카피바라의 얼굴을 황 토색으로 네모나게 그 립니다.

② 얼굴 왼쪽에 큰 네모 모 양 몸통을 그리고, 얼굴 과 목을 연결합니다.

③ 코와 다리를 황갈색, 귀 와 발을 짙은 고동색으 로 그립니다.

④ 눈과 코를 짙은 고동색, 몸통에 털을 황갈색으로 그려 질감을 표현합니다.

코끼리

① 코끼리의 몸통을 푸른빛이 도는 회색으로 그립니다.

② 몸통에 코, 다리, 꼬리를 연결해 서 그립니다.

③ 코주름, 귀, 턱, 꽁지 털, 발 등을 푸른빛이 도는 짙은 회색으로 그 립니다.

④ 귀 안쪽을 연분홍색, 코에서 솟 은 물줄기를 하늘색, 눈을 검은 색으로 그립니다.

코알라

● bcbbbb ○ efeeee ● 7b7b7b ● 575757

❶ 코알라의 얼굴과 귀를 회색으로 그립니다.

❷ 타원 모양으로 몸통을 그리고, 오른쪽에 코알라의 팔과 다리를 그립니다.

❸ 눈과 코를 먹색, 귀 안쪽과 입을 밝은 회색으로 그립니다.

❹ 귀 안쪽 털과 턱, 다리와 발톱을 진회색으로 그립니다.

투칸

● 3d3c3b ○ fffdf5 ● f59f59 ● 3e97d1 ○ ffcf6d ● fc8b3f ● 646c72 ● a7b8bd

❶ 투칸의 얼굴과 몸통을 먹색으로 그립니다.

❷ 몸통 아래에 꼬리를 연결해서 그립니다.

❸ 얼굴을 아이보리 색, 눈두덩이를 주황색, 눈을 파란색, 눈동자를 먹색으로 그립니다.

❹ 큰 부리를 개나리색, 부리 무늬를 주황색과 먹색으로 그립니다. 부리의 위아래가 구분되도록 먹색 선을 넣습니다.

❺ 몸통에 선과 털 질감을 짙은 회색으로 넣고, 발을 회색으로 그립니다.

87

쿼카

🔵 cba992 🔵 9a7e6c 🔵 4c4947 🔵 ffbbb2 🔵 7cac73 🔵 a3cd9b

❶ 둥글고 넓적한 쿼카의 얼굴을 황갈색으로 그립니다.

❷ 얼굴에 귀와 몸통을 연결해 그립니다.

❸ 잎사귀를 초록색, 눈과 코, 입과 손을 먹색, 입 안쪽을 연분홍색으로 그립니다.

❹ 쿼카 발을 먹색으로 그리고, 팔과 털을 코코아색으로 그려 질감을 표현합니다.

판다

🔵 f2ece2 🔵 3e3e3e 🔵 696969 ⚪ ffffff 🔵 b4d789 🔵 9bc668 🔵 dedeab

❶ 판다의 얼굴과 몸통을 아이보리 색으로 동글동글하게 그립니다.

❷ 귀와 몸통, 발을 검은색으로 그립니다.

❸ 팔과 눈두덩이, 코와 입을 검은색으로 그리고 눈을 흰색으로 콕 찍습니다.

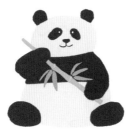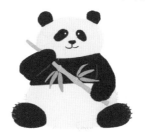

❹ 손으로 잡은 대나무와 이파리를 연두색, 대나무의 마디를 송화색으로 그립니다.

❺ 회색으로 팔과 몸통을 구분하는 선을 그리고, 발톱도 그립니다.

플라밍고

f5abc3　　e4e1dd　　3c3b3b　　f9c6d6　　fabed1　　f28bac　　ffffff　　be7180

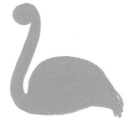

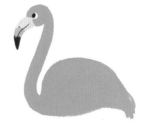

❶ 플라밍고의 얼굴과 목을 분홍색으로 그립니다.

❷ 목 끝에 몸통을 연결해 그립니다.

❸ 부리를 밝은 연회색으로 그리고, 분홍색과 검은색을 연결해 그려 디테일을 살립니다. 눈과 눈동자를 흰색과 검은색으로 그립니다.

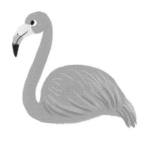

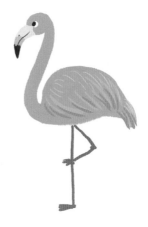

❹ 아주 밝은 분홍색, 밝은 분홍색, 홍매 색 등으로 몸통에 깃털 느낌을 표현합니다.

❺ 다리를 짙은 홍매 색으로 그립니다.

마무리

[새 레이어(레이어 맨 위)] 도화지 4 브러시 크기를 최대로 키운 다음, 펜에서 손을 떼지 않고 밝은 회색으로 화면을 한 번에 칠합니다. 레이어 모드를 [선형번]으로 바꾸고, 불투명도를 적당히 조정합니다.

89

지금이 제일 좋은,
제주

봄, 여름, 가을, 겨울, 언제 가더라도 좋고, 2박3일로 짧게 가기에도, 한 달 살기로 길게 지내기도 부담 없는 곳이 제주입니다. 오늘은 우리가 사랑하는 제주의 여행 코스 지도를 그려볼게요. 이미 갔던 곳 중에 가장 좋았던 곳을 떠올려보세요. 아직 가지 못했지만 꼭 가봐야 할 곳이 있다면 그곳도 그려보세요. 장소를 하나씩 그리면서 제주를 한 발 한 발 걷는 기분을 느껴보세요.

used brushes

아크릴 마커, 도화지 4

아크릴 마커 브러시는 유리나 소품 등에 그릴 수 있는 불투명 마커를 구현한 브러시입니다. 재료의 불투명한 특성을 살려 덧칠하면 구아슈 브러시처럼 펜 자국이 남을 수 있습니다. 이런 이유로 아크릴 마커 브러시는 복잡한 그림보다는 단순한 그림에 훨씬 잘 어울립니다. 사물을 관찰한 후 단순화해서 그리면 아크릴 마커 브러시의 담백한 매력을 더 잘 느낄 수 있습니다.

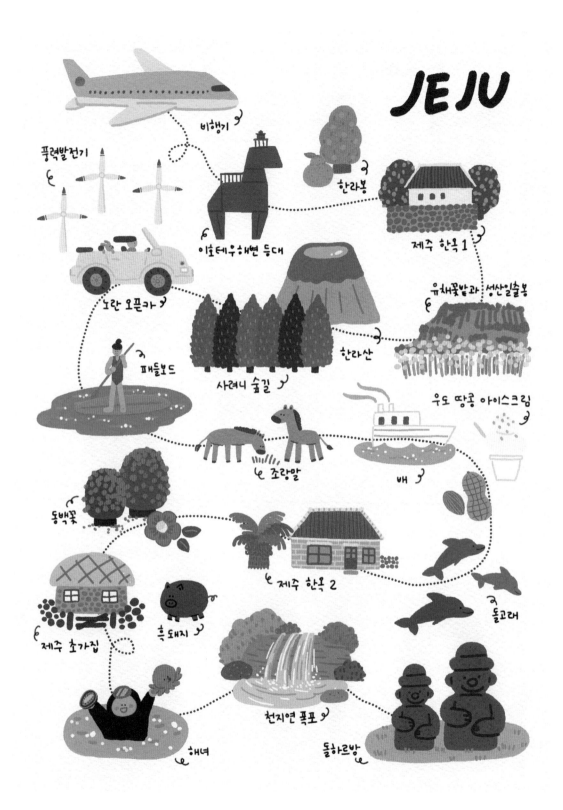

JEJU

비행기

풍력발전기

한라봉

제주 한옥 1

이호테우해변 등대

노란 오픈카

유채꽃밭과 성산일출봉

패들보드

사려니 숲길

한라산

우도 땅콩 아이스크림

조랑말

배

동백꽃

제주 한옥 2

돌고래

제주 초가집

흑돼지

천지연 폭포

해녀

돌하르방

비행기

★ 브러시 표기가 따로 없다면 '아크릴 마커 브러시'를 씁니다.

⬤ 51c3e6　　⬤ d8e9f0　　⬤ 6c6256　　⬤ 4b626c　　⬤ aec8d3　　⬤ d9636d　　⬤ 4186bf

① 머리가 뾰족하고 꼬리가 위로 올라간 형태의 비행기를 하늘색으로 그립니다.

② 연한 회색으로 비행기 아랫면을 그립니다.

③ 날개를 어슷한 모양으로 그립니다.

④ 아랫면과 날개가 만나는 부분에 회색 선을 그어 면을 나눕니다. 창문은 짙은 회색, 꼬리에 태극 문양을 빨간색과 파란색으로 그려 넣습니다.

이호테우 목마 등대

⬤ df382a　　⬤ b82c20

① 목마 머리를 빨간색 사다리꼴로 그립니다.

② 머리와 연결해서 목을 그립니다.

③ 목과 연결해서 몸통을 그립니다.

④ 양쪽 끝에 다리도 그립니다.

⑤ 등과 머리에 선을 넣어 등대의 불빛이 나오는 부분과 난간을 표현합니다.

⑥ 등대의 꺾이는 면을 짙은 빨간색으로 그립니다.

한라봉과 한라봉 나무

⬤ a7815e ⬤ 917254 ⬤ 81ae68 ⬤ 6e9958 ⬤ f9a657 ⬤ e2852b ⬤ a7815e ⬤ 917254

❶ 나무줄기를 갈색, 줄기의 줄무 늬를 고동색으로 그립니다.

❷ 윗동아리를 녹색으로 그려 잎 이 풍성한 나무를 표현합니다.

❸ 한라봉을 주황색으로 그리고, 군데군데 진녹색 선을 그어 나뭇잎을 표현합니다.

❹ 위가 볼록 튀어나온 한라 봉 모양을 주황색으로 그 립니다.

❺ 꼭지를 녹색과 연한 녹 색, 올록볼록한 무늬와 움푹 파인 무늬를 진한 주황색으로 그립니다.

제주 한옥 1

⬤ fff8e5 ⬤ 425e86 ⬤ 56729e ⬤ eeede9 ⬤ a6a6a3 ⬤ 7f7f7f ⬤ 6b7374 ⬤ 607253 ⬤ 97b184
⬤ ff9c3e ⬤ 7c6551

❶ 밝은 아이보리 색 직사각형을 그립니다.

❷ 지붕이 될 남색 사다리꼴을 그 립니다.

❸ 지붕에 밝은 파란색 줄무늬를 그리고, 지붕의 마루와 처마 를 밝은 회색으로 그립니다.

❹ 담으로 쓸 회색 사각형을 그리 고, 돌담의 돌과 창문을 먹색으 로 그립니다.

❺ 집 양옆에 선 나무를 채도가 낮은 녹색, 나무줄기를 채도가 낮은 갈색으로 그립니다.

❻ 귤과 나뭇잎을 주황색과 연두 색으로 그립니다.

유채꽃밭과 성산일출봉

● a9a89a ● 868573 ● 728a3d ● 8cb770 ● 77a45c ● fed45a ● ffe496

① 가로로 긴 울퉁불퉁한 사변형
을 따뜻한 회색으로 그립니다.

② 암벽처럼 보이도록 짙은 회색
으로 줄무늬를 그리고, 풀색으
로 나무와 풀을 표현합니다.

③ 유채꽃 줄기를 녹색 계열 색으
로 번갈아가며 그립니다.

④ 군락처럼 보이도록 연노란색과 진한
노란색을 번갈아 가며 점을 찍어 유
채꽃을 표현합니다.

사려니숲길

● 458449 ● 61a065 ● 588a5c ● 38613b ● 59894e ● 79ab6e ● 64533e

① 나무줄기를 갈색, 나뭇잎을
녹색으로 그립니다.

★ 침엽수 느낌이 살도록 나무 윤곽을
뾰족하고 길쭉하게 그립니다.

② 녹색의 채도를 높인 후
앞쪽에 나무를 겹쳐서
한 그루 더 그립니다.

③ 녹색의 채도를 낮추고 앞쪽에 나무를 겹쳐
서 한 그루 더 그립니다.

④ 레이어를 오른쪽에서 왼쪽으로 밀어 복제
합니다. 이동 툴로 복제한 나무를 재배치
해 가로수 길을 만듭니다.

한라산

9ebc62　　4b8f40　　7e9947　　96cbc7　　ffffff

❶ 윗면이 평평한 삼각형을 녹색
으로 그립니다.

❷ 산마루부터 산허리까지 초록
색으로 칠합니다.

❸ 산마루 중앙에 하늘색과 흰색
으로 백록담을 표현하고, 산
허리에 진녹색으로 세로선을
그어 산줄기를 표현합니다.

노란색 오픈카

ffe270　　f6ca59　　656464　　4e4c4c　　a7a6a3　　ffffff　　d36056　　878786　　ffad80

6a584e　　e98072　　ff80a5　　d7a76d　　b28753　　786251

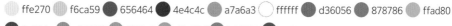

❶ 옆면이 볼록한 사다리꼴을 노
란색으로 그립니다.

❷ 아랫면과 앞쪽(보닛)을 볼록
하게 그리고, 유리창이 될 부
분도 위쪽에 그립니다.

❸ 운전대, 의자, 번호판, 바퀴 등
을 회색과 어두운 먹색으로
그립니다.

❹ 앞뒤 바퀴 덮개, 문, 안개등, 전
조등, 사이드 미러 등을 진한
노란색, 흰색, 빨간색으로 그
립니다.

❺ 차를 탄 사람의 얼굴과 손을
살구색으로 그리고, 옷과 표
정도 더합니다.

❻ 뒷자리에는 갈색으로 강아지
도 그립니다.

풍력 발전기

❶ 기둥을 아이보리 색으로 그립니다.

❷ 풍력 발전기 날개를 세 개 그립니다.

❸ 풍력 발전기의 중심과 기둥에 진한 아이보리 색으로 명암을 넣습니다.

❹ 날개 끝을 빨간색으로 칠해 꾸밉니다.

카약 타는 사람

❶ 바다를 파란색, 물결을 하늘색, 윤슬을 흰색으로 그립니다.

❷ 카약을 주황색, 가운데를 가로지르는 선을 진한 주황색으로 그립니다.

❸ 사람의 얼굴, 몸통, 다리를 진한 살구색으로 그립니다.

❹ 머리를 검은색, 수영복을 빨간색, 노를 갈색으로 그립니다.

❺ 노를 잡은 두 손을 살구색으로 그리고, 진한 살구색으로 손, 턱, 발 등을 나눕니다.

조랑말

● ce9c68　● 7b5a39　● 8a6644　● 3d362e　● 598d51

① 얼굴과 목이 될 타원을 황갈색으로 두 개 그립니다.

② 귀-몸통-다리-꼬리 순서로 그립니다.

③ 귓구멍, 갈기, 코 주변부, 발굽, 꽁지 털을 진한 고동색, 눈을 검은색으로 그립니다.

④ 다리와 몸통이 나뉘는 부분에 고동색 선을 추가하여 마무리합니다.

⑤ 옆에 풀을 뜯고 있는 말도 형태를 그립니다.

⑥ 같은 방법으로 색을 칠해 디테일을 더하고, 주위에 풀도 그립니다.

배

● dadfdf　● b3c1c1　● 667a79　● 71c5fd　● 5ab2f1　○ ffffff

① 앞부분이 뾰족한 배 모양을 회색으로 그립니다.

② 사각형 모양으로 굴뚝과 조종석을 그립니다.

③ 굴뚝 위에 연기를 그리고, 진한 회색으로 창문과 배 옆의 무늬를 그립니다.

④ 파도가 일렁이는 바다를 하늘색, 물결을 진한 하늘색, 윤슬을 흰색으로 그립니다.

우도 땅콩 아이스크림

● d1a766　● a17d43　● c9824b　● da9e71　○ d8dfe7　○ fff8f2　● ece2d9　● eab26d　● ffd47c

❶ 땅콩 모양을 황토색으로 그립니다.

❷ 줄무늬와 꼭지를 짙은 황갈색으로 그립니다.

❸ 땅콩 속 알맹이를 갈색으로 그리고, 줄무늬를 밝은 갈색으로 넣습니다.

❹ 밝은 회색 컵을 한 개 그립니다.

❺ 아이보리 색으로 아이스크림을 그리고, 따뜻한 회색 선으로 아이스크림을 나눠 단을 표현합니다.

❻ 황갈색 점을 콕콕 찍어 땅콩분태를 표현하고, 노란색 숟가락을 아이스크림에 꽂힌 것처럼 그립니다.

돌고래

● 4b6590　● 2e3239

❶ 볼록하게 튀어나온 돌고래 입을 남색으로 그립니다.

❷ 등은 곡선으로 그리고, 배는 평평하게 그립니다.

❸ 등지느러미와 꼬리지느러미를 그립니다.

❹ 안쪽을 칠하고, 눈과 입을 검은색으로 그립니다.

제주 한옥 2

● cdbb97　● e8d7bd　● 7d7266　● 95adb0　● dc5c31　● c45732　● f4e8d6　● c8bba9　● b2a792

❶ 가로로 긴 직사각형을 황토색으로 그립니다.

❷ 벽돌 무늬를 밝은 황토색으로 그립니다.

❸ 창틀과 문을 고동색, 창문을 하늘색으로 그립니다. 문 앞에 댓돌을 밝은 고동색으로 그립니다.

❹ 지붕을 주황색으로 그리고, 세로줄 무늬를 짙은 다홍색으로 넣습니다.

❺ 지붕의 마루와 처마, 창문 위쪽에 아이보리 색 선을 넣고, 지붕 마루에는 회색으로 무늬를 넣습니다.

❻ 왼편엔 동그라미 돌을 그려 돌담을 표현합니다.

야자수

● ac845b　● 997550　● 589252　● 56a159　● 4e7f5a

❶ 나무줄기를 갈색으로 그리고, 바로 위에 3단으로 울퉁불퉁한 기둥을 덧붙여 그립니다.

❷ 볼록 튀어나온 곡선과 점선 무늬를 어두운 갈색으로 그립니다.

❸ 초록색으로 곡선 형태의 야자수 잎을 비대칭으로 그립니다.

❹ 녹색 계열 색을 다양하게 써서 빈 곳에 나뭇잎을 더합니다.

동백나무와 동백꽃

● 4f754e ● 644e32 ● 396752 ● 444513 ● ed6777 ● db5463 ○ fdf7e9 ● f4ead2 ● ffdf97
● fbcf7f ● 79a378 ● 4e744d ○ ffffff

❶ 줄기가 짧고 잎이 풍성한 나무를 고동색과 초록색으로 그립니다.

❷ 홍매 색으로 점을 콕콕 찍어 활짝 핀 동백꽃을 그립니다. 떨어진 꽃도 나무 아래에 표현합니다.

❸ 앞에서 그린 나무보다 진한 색으로 나무를 한 그루 더 그립니다. 동백꽃도 더합니다.

❹ 동백꽃과 동백꽃 잎사귀를 그립니다.
　① 동백꽃 꽃잎(홍매 색) ② 짧은 선으로 꽃주름(짙은 홍매 색)
　③ 꽃술(흰색과 노란색) ④ 수술(개나리색과 아이보리 색), 꽃잎 테두리(진한 홍매 색), 잎사귀(녹색과 연한 녹색)

제주 초가집

● cea870 ● 958a7a ○ ffffff ● 8a6644 ● f8c16d ● ac864c ● 625e57 ● 7d5839 ● 5e4632

❶ 가로로 긴 직사각형을 밝은 황토색으로 그립니다.

❷ 치자색 지붕을 반달처럼 둥글게 그립니다.

❸ 창틀과 창살을 갈색, 창문을 흰색으로 그립니다.

❹ 벽에 회색 돌을 그려 넣고, 지붕은 갈색 밧줄로 묶습니다.

❺ 집을 둘러싼 돌담을 진회색, 나무로 만든 문을 갈색과 고동색으로 그립니다.

흑돼지

● 666463 ● 303030

❶ 몸통이 될 둥근 타원을 먹색으로
그립니다.

❷ 귀, 다리, 꼬리를 그립니다.

❸ 귀, 눈, 코, 배, 발 등을 검은색으
로 그립니다.

해녀

● 383737 ● ffac80 ● d36263 ● 617791 ● a7bdd7 ● f38c79 ● d46969 ● e97474 ● b65a5a
● 744949 ● 485241 ● a89e95 ● 5e534a ● 7d726c ● ffc375

❶ 동그란 살구색 얼굴을 그리고, 해
녀복의 모자, 몸통, 소매를 검은
색으로 그립니다.

❷ 머리에 물안경 유리를 먼저 그
리고, 동글동글한 손과 표정을
그립니다.

❸ 물안경에 반짝이는 느낌이 들
도록 선을 넣고, 테두리를 빨간
색으로 그립니다.

❹ 문어를 그립니다(① 문어 얼굴 ② 짧고 통통한
다리 8개 ③ 머리와 다리 구분, 코와 눈).

❺ 전복을 그립니다(① 전복 껍데기 안쪽 ② 전복
껍데기 바깥쪽 ③ 전복 살).

천지연폭포

999c9c ● 868888 ● 767777 ● 9b9d9d ● 9bb864 ● 86a154 ● 6f9242 ● 84a759 ● 77a145

61953c ● 47883c ● 3a6f32 ● c4dafe ● 97b4e5 ○ ffffff

❶ 모서리가 둥근 직사각형을 회색으로 그리
고, 짙은 색으로 줄무늬를 넣습니다.

❷ 돌 주변에 풀과 나무를 녹색 계열 색으로
그리고, 이파리 질감 무늬도 그립니다.

❸ 폭포 줄기와 못의 물을 하늘색으로 그립니다.

❹ 시원하게 떨어지는 물줄기와 물거품을 흰
색과 진한 하늘색으로 그립니다.

❺ 폭포 옆에 색이 진한 돌멩이를 두 개 그립니다.

돌하르방

● 6c6f6b ● 4b4c4a ● 5b5d5e ● b0c483 ● 8aa861

❶ 연두색으로 타원을 그려 풀밭을 표현하고, 돌하르방 얼굴과 몸통을 짙은 회색으로 그립니다.

❷ 모자, 귀, 팔을 덧그립니다.

❸ 모자, 눈, 코, 입, 손, 귀 등을 어두운 먹색 선으로 그립니다.

❹ 조금 밝은색으로 점을 콕콕 찍어 화강암의 질감을 표현합니다.

❺ 같은 방법으로 바로 옆에 작은 돌하르방을 그립니다.

❻ 풀밭에 잔디 느낌이 살도록 녹색으로 무늬를 넣습니다.

마무리

[새 레이어(레이어 맨 위)] 도화지 4 브러시 크기를 최대로 키운 다음, 펜에서 손을 떼지 않고 밝은 회색으로 화면을 한 번에 칠합니다. 레이어 모드를 [선형번]으로 바꿉니다.

8
월

당장 떠나야 할,

바캉스

한여름의 무더위가 코끝까지 다가와 숨쉬기조차 힘
들 때, 이때가 바로 바캉스를 떠날 때예요. 각자 선호
하는 휴양지가 따로 있겠지만 한여름을 제대로 만끽
하려면 역시나 해변이지요. 작열하는 태양, 푸르른
바다, 파도치는 해변, 신나는 물놀이, 생각만 해도 즐
겁지 않나요? 이 기분을 담아 한여름 휴가 용품과 피
서지의 일상을 그려볼게요.

used brushes

수성 사인펜, 포슬포슬 색연필, 도화지 6

수성 사인펜 브러시는 선명한 잉크 발색을 재현한 브러시로 색을 칠했을 때 본래 색보다 강하게 표현됩니다. 표
현하려는 색보다 밝은색을 사용해보세요. 겹쳐 칠할수록 색이 더 진해집니다. 색의 경계 면을 부드럽게 만들고
싶다면 블렌더-에어 브러시를 써서 문질러주세요. 훨씬 자연스러워집니다. 다양한 색을 겹쳐 쓸 때는 정확한
색상이 표현되도록 레이어를 나눠서 그려주세요. 이번 작업 역시 수성 사인펜 브러시를 주력해 사용하므로 색
을 추가할 때 새 레이어를 추가해서 작업해야 원하는 색을 표현할 수 있습니다.

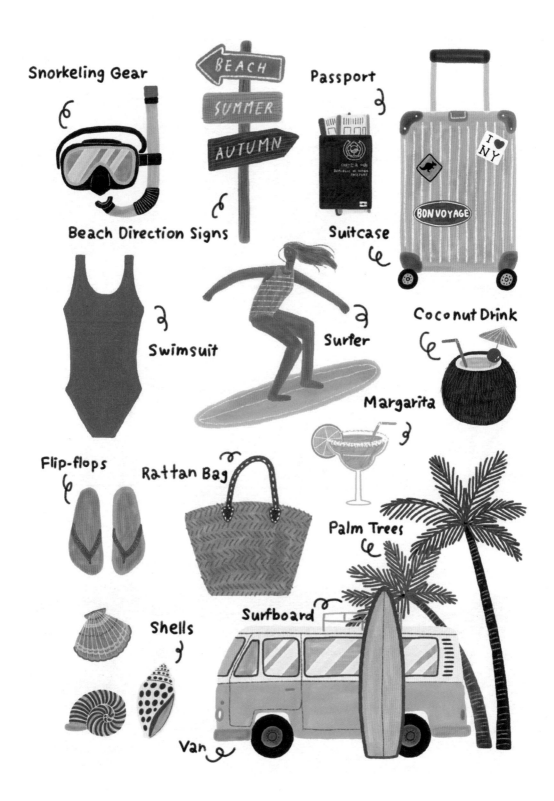

Snorkeling Gear

Beach Direction Signs

Passport

Suitcase

Swimsuit

Surfer

Coconut Drink

Margarita

Flip-flops

Rattan Bag

Palm Trees

Shells

Surfboard

Van

서프보드

★ 브러시 표기가 따로 없다면 '수성 사인펜 브러시'를 씁니다.

⬤ ffda97　⬤ 4e84d6　⬤ 454139

❶ 서프보드 모양을 노란색으로 그립니다.

❷ [새 레이어] 파란색으로 테두리를 그립니다.

❸ [새 레이어] 포슬포슬 색연필 브러시로 가운데 선을 그립니다.

야자수

⬤ ae9078　⬤ 775842　⬤ 44a552　⬤ 22823e　⬤ c8a88d

❶ 위로 갈수록 가늘어지는 곡선을 갈색과 고동색으로 하나씩 그립니다.

❷ 초록색으로 나무 끝에 기다란 나뭇잎 줄기를 그립니다.

❸ 짧은 선으로 줄기 양옆에 나뭇잎을 그립니다.

★ 이파리의 길이는 아래로 갈수록 길어지도록, 이파리의 기울기는 다양하게 그릴수록 자연스럽습니다.

❹ 밝은 초록색으로 나머지 줄기에도 나뭇잎을 그립니다.

❺ [새 레이어] 작은 나무에도 줄기와 나뭇잎을 그립니다.

❻ [새 레이어] 포슬포슬 색연필 브러시로 불규칙한 간격의 나무줄기 무늬를 밝은 베이지색으로 그립니다.

106

미니버스

fff9dc ● 96e6d5 ● d0d0d0 ● 7b8588 ● 3f3f3f ○ f3f9fc ● ccdee3 ● ffb463

❶ 버스의 윗면이 될 사다리꼴을 밝은 아이보리 색으로 그립니다.

❷ 바퀴가 들어갈 자리를 뺀 버스의 아랫면을 민트색으로 그립니다.

❸ [새 레이어] 바퀴를 검은색과 회색으로 그립니다.

❹ [새 레이어] 창문을 연한 하늘색으로 그립니다.

❺ [새 레이어(창문 레이어 위)] 클리핑 마스크 기능을 활성화하고, 아주 밝은 하늘색으로 반사되는 빛을 그립니다.

★ 클리핑 마스크 기능은 29쪽을 참고하세요.

❻ [새 레이어] 창틀을 회색으로 그리고, 오른쪽에 빗금무늬를 넣습니다.

❼ 지붕에 짐 싣는 틀, 범퍼, 손잡이, 라이트 등을 회색, 흰색, 주황색으로 그립니다.

❽ [새 레이어] 포슬포슬 색연필로 검은색 선을 그려 차체와 바퀴에 디테일을 표현합니다.

표지판

● efb776　● 75b5ff　● ffbae6　● c48b5f　● 2c79bd　● ff64b5　● b9754c　○ ffffff

① 기둥을 밝은 갈색으로 그립니다.

② 포슬포슬 색연필 브러시로 나뭇결을 갈색으로 그립니다.

③ [새 레이어] 화살표와 팻말을 하늘색, 분홍색, 갈색으로 그립니다.

④ 포슬포슬 색연필 브러시로 바탕보다 짙은 색을 선택하고 나뭇결을 그립니다.

⑤ 포슬포슬 색연필 브러시의 크기를 키우고 팻말에 흰색으로 글씨를 적습니다.

슬리퍼

● ffb050　● 3766ff　○ ffffff

① 슬리퍼 바닥 모양을 밝은 주황색으로 그립니다.

② [새 레이어] 발가락에 끼우는 줄을 파란색으로 그립니다.

③ [새 레이어] 포슬포슬 색연필 브러시로 흰색 글씨를 적고, 글씨 위아래로 선을 넣습니다.

④ 다른 쪽도 글씨와 선을 넣어 마무리합니다.

수영복

● ff4040

① 빨간색으로 수영복 목둘 레선을 그립니다.

② 수영복 오른쪽 옆선을 그립니다.

③ 왼쪽 옆선도 오른쪽에 맞춰 그립니다.

④ [새 레이어] 색을 칠합니다.

★ 겹치는 부분은 손가락 툴로 문질러주세요.

마르가리타

● c4d2eb ○ dcf3ae ○ fdffc8 ● abed9c ● 98c2fa ○ ffffff

① 타원을 밝은 하늘색으로 그립 니다.

② 칵테일 잔의 볼을 곡선으로 그 립니다.

③ 손잡이와 받침을 그립니다.

★ 겹치는 부분은 지우거나 손가락 툴로 문질러서 자연스럽게 만듭니다.

④ 볼에 담긴 칵테일을 밝은 연두 색으로 칠합니다.

⑤ 연두색 테두리를 두른 밝은 레몬색 원을 그립니다. 하늘 색 빨대도 그립니다.

⑥ 포슬포슬 색연필 브러시로 과 육의 선, 빨대 주름, 잔의 굴곡 부를 흰색으로 그립니다. 잔 테두리에 점을 콕콕 찍어 설 탕을 표현합니다.

라탄 바구니

● ebc893 ● b5793b ● c47741 ○ ffffff

❶ 윗면이 넓고 둥근 황토 색 라탄 바구니를 그립 니다.

❷ 포슬포슬 색연필 브러시 로 황갈색 선을 넣습니다.

★ 왼쪽으로 기울어진 선을 한 줄 그리고, 오른쪽으로 기울어진 선을 한 줄 그리면서 엇갈리게 표현합니다.

❸ [새 레이어] 수성 사인펜 브러시로 갈색 손잡이를 그립니다.

❹ 포슬포슬 색연필 브러시 로 손잡이에 흰색 재봉 선을 넣습니다.

코코넛 주스

● 9e7760 ○ fffaf2 ● efddc0 ● ff99cc ● b2d8ff ● ed5852 ● 8b6952 ● e7ba74 ○ ffffff

❶ 윗면이 뚫린 갈색 동그라미를 그립니다.

❷ [새 레이어] 뚫린 공간에 아이 보리 색과 베이지색을 칠해 속을 표현합니다.

❸ [새 레이어] 분홍색 빨대와 가 늘고 긴 황토색 꼬챙이를 그 립니다.

❹ [새 레이어] 꼬챙이 중간에 빨간 체리를, 위쪽에 하늘색 우산을 그립니다.

❺ [새 레이어] 포슬포슬 색연필 브 러시로 빨대, 우산, 체리에 흰 색 포인트 선을 그립니다.

❻ 포슬포슬 색연필 브러시로 코 코넛 껍질에 황갈색 선을 넣어 질감을 표현합니다.

가리비

● ffbaab ● e27e64 ● fed0c8 ○ ffffff

❶ 밝은 산호색 세모를 그립니다.

❷ [새 레이어] 윗면이 둥글고 볼록볼록한 역삼각형을 그립니다.

❸ [새 레이어] 벽돌색과 연분홍색으로 볼록볼록한 선을 넣습니다.

❹ 포슬포슬 색연필 브러시로 가리비에 흰색 선을 넣습니다.

고동

● a5d0f8 ● 1e65cb ○ ffffff ● bd8479

❶ 달팽이 모양을 밝은 하늘색으로 그립니다.

❷ [새 레이어] 파란색 선을 넣습니다.

★ 바깥부터 안쪽으로 갈수록 모이도록 그립니다.

❸ 포슬포슬 색연필 브러시로 흰색 선을 넣어 면을 구분합니다.

❹ [새 레이어] 고동 입구를 채도가 낮은 분홍색으로 그립니다.

소라

○ fef8f1 ● edc4bb ● f0c7bd ● 9f6d3d ● 4a4747

❶ 윗면이 볼록볼록한 물방울 모양을 아이보리 색으로 그립니다.

❷ [새 레이어] 오른쪽 아래에 분홍색과 고동색으로 소라 안쪽과 명암을 표현합니다.

❸ 고동색 점박이 무늬를 그립니다.

★ 면적이 좁아지는 위쪽은 작게, 가운데 볼록한 면은 크게 그립니다.

❹ [새 레이어] 포슬포슬 색연필 브러시로 검은색 선을 넣어 소라의 올록볼록한 나선을 표현합니다.

스노클링 고글

● b4cee6 ● d9edff ● 3f3f3f ● ffdea3 ● ff6f62 ○ ffffff

❶ 고글 렌즈를 푸른 회색으로 칠
합니다.

❷ [새 레이어] 클리핑 마스크 기
능을 활성화하고, 밝은 하늘
색으로 빛이 반사되는 느낌을
표현합니다.

❸ [새 레이어] 고글을 검은색으로
그립니다.

❹ 이마 지지대와 코 지지대를 그
립니다.

❺ [새 레이어] 렌즈에 노란색 테
두리를 추가합니다.

❻ 고글의 오른쪽에 호스도 그립
니다.

❼ [새 레이어] 호스와 연결 부위
등을 검은색, 호스 맨 위를 빨
간색으로 그립니다.

❽ 포슬포슬 색연필 브러시로 고
글과 호스의 구부러진 부분에
흰색 선을 넣습니다.

여권

● 35629f ● f5edda ● f15e57 ● bbcfff ● 2b2a2a ○ ffffff

❶ 남색 직사각형 여권을 그립니다.

❷ [새 레이어(여권 레이어 아래)] 여권에 꽂힌 항공권을 아이보리 색으로 그립니다.

❸ 항공권 양옆에 빨간 선을 넣습니다.

❹ [새 레이어] 같은 방법으로 파란색 선이 들어간 항공권도 그립니다.

❺ [새 레이어] 포슬포슬 색연필 브러시로 항공권에 바코드와 네모 상자 등을 검은색으로 그립니다.

❻ 나라 문장과 글자, 태극 문양을 흰색으로 적어 마무리합니다.

★
나라 문장은
대한민국 문장으로 태극 문양을
무궁화 꽃잎 다섯 장이 감싸고,
'대한민국' 글자가 새겨진 리본으로
테두리를 둘러싼 도안입니다.

113

여행용 캐리어 가방

⬤ e3e3e3 ⬤ 929292 ⬤ 575757 ⬤ 000000 ◯ ffffff ⬤ 4a8de1 ⬤ f9cf6b ⬤ c03032

❶ 모서리가 둥근 직사각형을 밝은 회색으로 그립니다.

❷ [새 레이어] 손잡이 대와 손잡이를 밝은 회색과 어두운 회색, 잠금장치와 모서리 포인트를 회색으로 그립니다.

❸ [새 레이어] 바퀴도 회색과 검은색으로 그립니다. 바퀴의 세세한 부분은 포슬포슬 색연필 브러시로 그립니다.

❹ [새 레이어] 포슬포슬 색연필 브러시로 모서리 나사, 캐리어 줄무늬, 잠금장치 등을 흰색으로 그립니다.

❺ [새 레이어] 스티커를 흰색, 노란색, 파란색 등으로 그립니다.

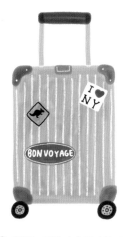

❻ 원하는 문양이나 글자를 그립니다. 저는 '캥거루', 'I♥NY', 'BONVOYAGE' 등을 그려 넣었습니다.

서퍼

● ffcfe2 ● ff9585 ● 80bfff ● d4b974 ○ ffffff ● cb301c ● 856327

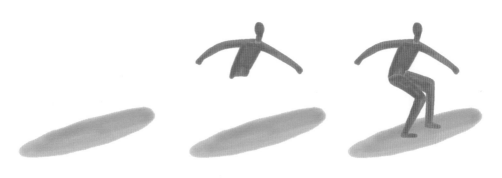

❶ 분홍색 서프보드를 그립니다.

❷ 태닝이 된 피부를 표현하기 위해 얼굴, 몸통, 팔을 오렌지색으로 그립니다.

❸ 보드 위에 구부러진 다리도 표현합니다.

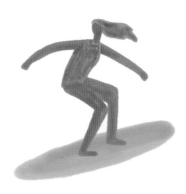

❹ [새 레이어] 금빛 머리와 하늘색 수영복을 그립니다.

❺ [새 레이어] 포슬포슬 색연필 브러시로 눈, 코, 입, 머리카락, 수영복 무늬, 손가락, 보드 무늬 등을 그립니다.

마무리

[새 레이어(레이어 맨 위)] 도화지 6 브러시 크기를 최대로 키운 다음, 펜에서 손을 떼지 않고 밝은 회색으로 화면을 한 번에 칠합니다. 레이어 모드를 [선형번]으로 바꿉니다.

여 름 의
풍 경 화

반짝이는
하와이 해변

여름의 끝인 8월에는 휴가 용품을 그려봤어요. 그런데 저는 조금 아쉬웠어요. 아마 피서지의
풍경을 제대로 담지 못해서인 듯해요. 그래서 오늘은 여름을 제대로 마무리한다는 의미로 피
서지에서 보낸 하루를 그려보려고 해요. 함께 그려볼까요? 이번에도 역시 캔버스에 크게 그
린다는 마음으로 시원스럽게 붓질해보세요.

─────── used brushes ───────

블랙번(기본). 이볼브(기본), 구아슈, 스틱스(기본), 털어주기(기본), 라이트펜(기본), 드라이잉크(기본), 도화지 2
자연물이 많은 풍경을 그릴 때는 직선보다는 곡선을 사용해주세요. 햇볕을 쬐고 바람을 맞는 나무
와 풀의 반짝임과 구불거림, 일렁거리는 파도 등 딱딱하지 않고 자연스럽게 구불거리는 선들이 모
이면 훨씬 편안한 풍경이 완성된답니다.

Color Chip

하늘	bbe3ff	93d2ff						
구름	ffffff	ecf6ff	dbeaff					
모래사장	ffdfbd	f8c79a	fcd7b0					
바다	66c2ff	4ab3ff						
물결, 포말, 윤슬	ffffff	f7c498						
야자수 줄기	897c5a	ab986d	786640	866b50	ccbb8e			
야자수 잎과 나무 덤불	6acc59	00c141	00bc6b	00bb57				
사람과 서프보드	ffa56d	ff914b	744e26	0e5293	ff413f	ffb400	ff7a1e	ffdb75
	ffbf7e							

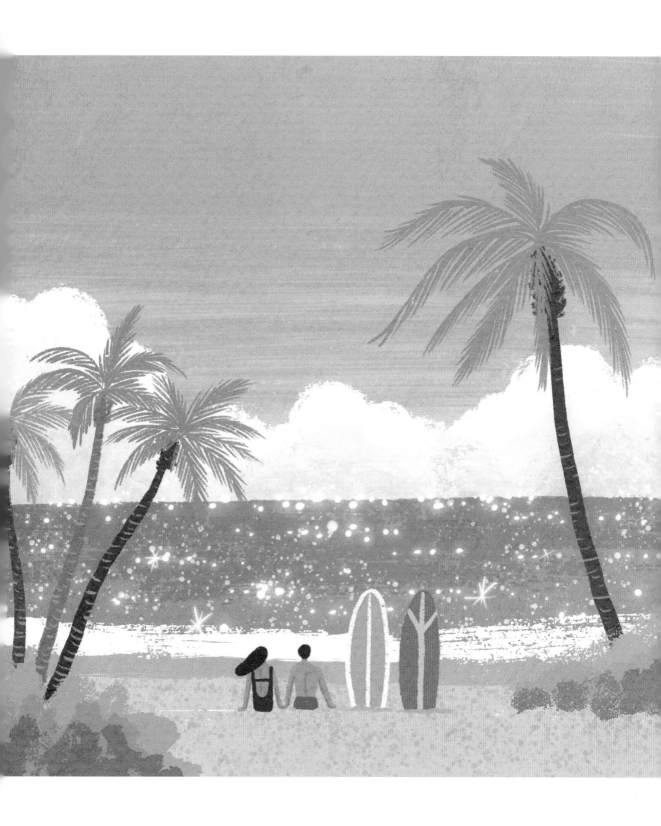

❶ 여름 스케치 도안을 불러옵니다.

★ 스케치 도안은 22쪽을 참고해서 다운로드합니다.

❷ **[새 레이어(스케치 레이어 아래)]** 스틱스 브러시브러시 위치: [브러시-그리기-스틱스]로 연한 하늘색을 먼저 칠하고, 진한 하늘색으로 위에서 아래로 그러데이션 하듯 칠합니다.

★ 스틱스 브러시로 색을 겹치면 유화 물감이 섞이는 느낌이 납니다.
색마다 레이어를 나눠주면 브러시 고유의 질감을 나타낼 수 있습니다.

❸ **[새 레이어]** 구름을 흰색으로 칠하고, 옅은 청색 두 가지로 명암을 넣습니다.

❹ **[새 레이어]** 모래사장을 연한 복숭아색으로 칠합니다.

⑤ [새 레이어] 털어주기 브러시 브러시 위치 : [브러시-스프레이-털어주기]로 베이지색을 덧칠해 모래 질감을 표현합니다.

⑥ [새 레이어] 블랙번 브러시 브러시 위치 : [브러시-그리기-블랙번]로 바다를 밝은 파란색으로 칠합니다. [새 레이어] 수평선 부근에 짙은 파랑을 한 번 더 칠해 원근감을 살립니다.

⑦ [새 레이어] 파도와 모래사장이 만나는 지점에 베이지색으로 가로선을 넣어 물결을 표현합니다. [새 레이어] 베이지색 바로 위에 흰색으로 가로선을 넣어 포말을 표현합니다.

★ 선은 곡선으로 그려야 자연스럽습니다.

⑧ [새 레이어] 라이트펜 브러시 브러시 위치 : [브러시-빛-라이트펜]로 바다 중간중간을 칠해 윤슬과 반짝이를 표현합니다. 털어주기 브러시로도 군데군데 점을 찍듯 색칠해주면 좋아요.

119

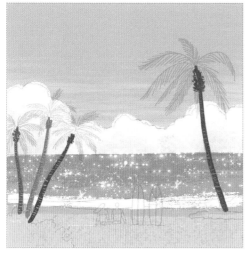

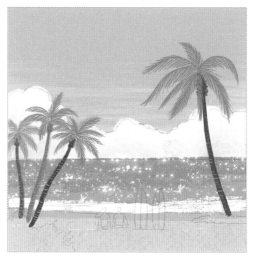

⑨ [새 레이어] 블랙번 브러시로 야자수 나무의 줄기를 갈색으로 그립니다.

★ 갈색을 다양하게 써주세요. 나무색보다 연한 색으로 가로선을 그어 질감을 표현합니다.

⑩ [새 레이어] 드라이잉크 브러시브러시 위치: [브러시-잉크-드라이잉크]로 나뭇잎을 초록색으로 그립니다.

★ 나뭇잎도 초록색을 다양하게 써주세요. 생동감을 살릴 수 있습니다.

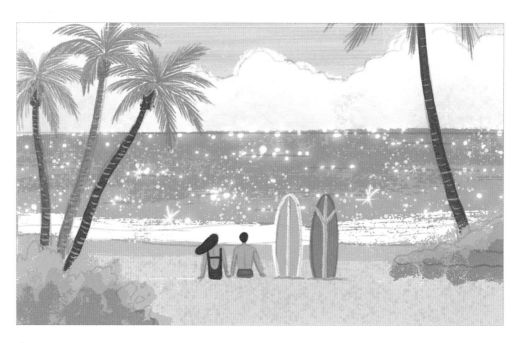

⑪ [새 레이어] 이볼브 브러시로 나무 덤불을 서너 가지 색으로 칠합니다. 구아슈 브러시로 사람과 서프보드를 칠합니다.

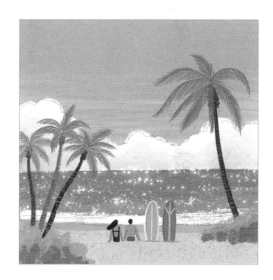

⑫ **[새 레이어]** 도화지 2 브러시 크기를 최대로 키운 다음,
펜에서 손을 떼지 않고 진회색으로 화면을 한 번에 칠
합니다. 레이어 모드를 **[오버레이]**로 바꿉니다. 취향에
따라 불투명도를 조정합니다.

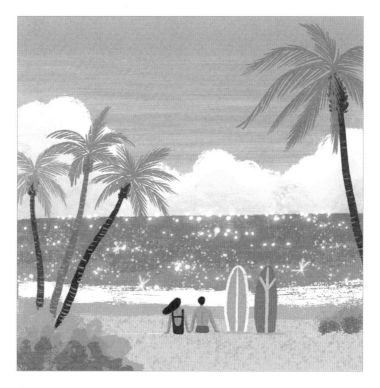

⑬ 레이어에서 스케치 레이어의 체크를 해제합니다.

드디어 알게 된
맛과 기록

어릴 땐 몰랐다가 요즘 들어 자꾸 찾게 되는 음식이 있다.

푹 고아진 무, 진한 청국장, … 그리고 콩국수.

엄마에게 "예전엔 안 먹던 음식을 요즘 들어 자꾸 찾아 먹는다."라고 말했더니,

"어른의 맛을 깨우쳤나 보다."라고 하셨다.

가족과 냉면집에 갔던 어린 시절,

이모가 드시던 콩국수를 한 입 맛보았다가 얼굴을 잔뜩 찌푸렸던 기억이 난다.

이모는 "애들은 모르는 맛이지."라고 말하고는 깔깔 웃었다.

그땐 도무지 무슨 맛으로 먹는지 몰랐는데, 올여름 가장 좋아하는 메뉴가 되었다.

작은 부엌에 선풍기를 틀고 콩국수를 만들기 시작한다.

그릇에 미지근한 물을 붓고 콩국수용 콩가루를 덜어 넣는다.

콩가루를 물에 천천히 개면 고소한 콩 향이 온 부엌에 퍼진다.

냄비에 물을 올리고, 물이 끓기를 기다리는 동안 고명을 준비한다.

오이는 얇게 채 썰고, 방울토마토는 먹기 좋게 반으로 자른다.

삶은 달걀은 반으로 잘라 예쁜 노른자가 드러나게 한다.

물이 팔팔 끓으면 면을 넣는다.

보글보글 끓어오르면 찬물을 붓고, 다시 끓어오르면 냄비에서 꺼내 얼음물로 헹군다.

그래야 면발이 더 쫄깃하고 탱탱해진다.

그릇에 면을 담고, 차가운 얼음과 콩국물을 붓는다.

마지막으로 준비한 고명을 올린다. 초록빛 오이, 붉은 토마토, 노란 달걀.

요리에 자신 없던 내 손에서 담백한 콩국수 한 그릇이 완성된다.

숟가락으로 국물을 떠서 맛본다. 고소하고 시원하다.

후루룩, 면을 한 젓가락 집어 입에 넣으니, 익숙하면서도 새삼스러운 맛이 혀끝에 퍼진다.

어린 시절엔 알지 못했던 어른의 맛.

유난히 더웠던 올여름, 뚝 떨어졌던 입맛을 이 한 그릇이 되찾아주었다.

여름을 기다리는 이유, 콩국수

여름이 다가오면 콩국수를 먹을 생각에 설레곤 해요.
올해는 콩국수를 더 자주 먹고 싶어서
집에서 만들어 먹을 수 있는 다양한 레시피를 찾아보았어요.

그러다 정말 간단하게 콩국수를 만들 수 있는 방법을 알게 되었는데,
바로 '복*네 콩국수용 콩가루' 입니다.

〈재료〉

| 콩가루 | 소면 | 오이 | 토마토 | 계란 | 물 |

저같은 요알못도
손쉽게 콩국수를
만들 수 있어요!

요알못: 요리를 알지 못하는 사람

① 먼저 전자렌지에 삶은 계란을 돌려줍니다.
저희집 계란 찜기 (애칭 : 꼬꼬) 로는
7분 돌리면 딱 좋아요!

② 끓는 물에 소면을 삶아주세요.
물이 파르르 끓어오르면
찬물을 한 번 더 붓고 끓여주세요.

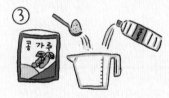

③ 계량컵에 콩국수 가루를 4~5숟가락 넣고
물을 붓고 잘 섞어주세요.
농도는 취향껏 조절해도 좋아요!

④ 오이를 송송송 채 썰고
토마토와 삶은 계란도 반 잘라주세요.

⑤ 접시에 면과 얼음 콩물을 붓고
오이, 계란, 토마토를 올려주면 끝!
깨도 솔솔 뿌려주면 기분이 더 좋아요 히힛

기호에 따라 소금이나 설탕을 넣어 드세요
오늘은 내가 콩국수 요리사!

가을,

어디든
떠나고 싶은

9월

나만의
랜드마크

9월에는 전 세계를 여행한다는 마음으로 랜드마크를 그려보세요. 에펠탑, 자유의여신상, 피라미드…. 혹은 여러분만의 랜드마크를 떠올리며 여행의 설렘을 담아내면 더 좋을 거예요. 간단한 선과 색만으로도 각 나라의 상징적인 장소를 감각적으로 표현하는 방법도 찾아보아요. 자, 그럼 캔버스 위에 펼쳐지는 여러분만의 작은 여행 지도를 그려볼까요?

used brushes

구아슈, 유성 색연필, 도화지 1

건축물은 구아슈 브러시로 그린 후 유성 색연필 브러시로 디테일을 표현하려고 합니다. 유성 색연필 브러시는 포슬포슬 색연필 브러시와 마찬가지로 실제 색연필과 사용법이나 필기감이 비슷해 편하게 쓰는 브러시입니다. 포슬포슬 색연필 브러시는 질감이 거칠고 선이 삐뚤빼뚤한 매력이 있다면, 유성 색연필 브러시는 쫀쫀하게 색칠돼 정돈된 느낌으로 마무리되는 특징이 있습니다. 색칠도 훨씬 깔끔하게 되어 고운 느낌을 주고 싶을 때 사용하면 좋습니다.

·LANDMARK·

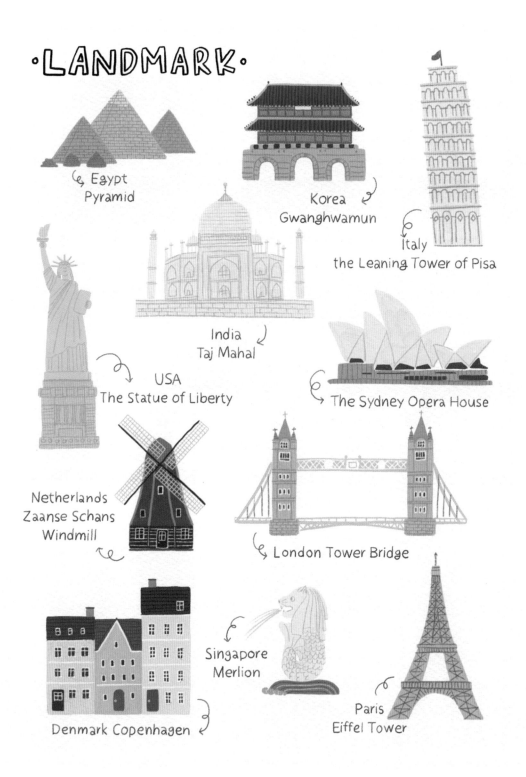

Egypt
Pyramid

Korea
Gwanghwamun

Italy
the Leaning Tower of Pisa

India
Taj Mahal

USA
The Statue of Liberty

The Sydney Opera House

Netherlands
Zaanse Schans
Windmill

London Tower Bridge

Denmark Copenhagen

Singapore
Merlion

Paris
Eiffel Tower

서울 광화문

★ 브러시 표기가 따로 없다면 '구아슈 브러시'를 씁니다.

● 7ea985　● d6705d　○ ffffff　● 51668f　● 405170　● c4c4c4　● 929292

① 가로로 긴 직사각형을 녹색으로 그립니다.

② 문선을 다홍색, 현판을 흰색으로 그립니다.

③ 기와지붕을 남색으로 그립니다.

④ 기와지붕 줄무늬를 짙은 남색으로 넣습니다.

⑤ 용마루-내림마루-추녀마루와 처마는 흰색, 취두와 잡상은 짙은 남색으로 점을 찍어 표현합니다.

⑥ 같은 방법으로 1층 누각을 그립니다.

⑦ 성문이 뚫린 석축을 회색으로 그립니다.

⑧ [새 레이어] 석축 상단은 작은 네모 패턴을 남색으로 그리고, 유성 색연필 브러시로 짙은 회색 벽돌 패턴을 넣습니다.

파리 에펠탑

● e2c89f　● 856f53

① 베이지색으로 에펠탑을 그립니다.

★ 안테나-전망대-원뿔 모양 탑-아치-양옆 다리 순으로 연결해 그립니다.

② [새 레이어] 유성 색연필 브러시로 고동색 가로줄과 세로줄 무늬를 그립니다.

③ 유성 색연필 브러시로 네모 칸에 ×자 모양을 넣고 아치에는 짧은 세로선 무늬를 그립니다.

뉴욕 자유의여신상

❶ 뿔이 달린 왕관을 쓴 얼굴 모양을 민트색으로 그립니다.

❷ 목과 몸통을 타고 흐르는 옷을 그립니다.

❸ 횃불 대와 책(독립선언서)을 든 팔을 연결해 그립니다.

❹ [새 레이어] 유성 색연필 브러시로 세세한 선을 짙은 민트색으로 넣습니다.

❺ [새 레이어] 베이지색 단상을 그립니다.

❻ [새 레이어] 유성 색연필 브러시로 단상에 세세한 선을 베이지색으로 넣습니다.

❼ 유성 색연필 브러시로 벽돌 패턴과 동그란 장식 등을 넣어 디테일을 더합니다.

❽ 개나리색 횃불을 그립니다.

이집트 피라미드

🔵 c59d68　🔵 e0b574　🔵 f0cc96　🔵 f7e3bd　🔵 af844e　🔵 ca9756　🔵 ac8049　🔵 deb57b　🔵 c1955c

① 진한 황토색 삼각형을 그립니다.

② 조금 큰 삼각형을 밝은 황토색으로 겹쳐 그립니다. 꼭대기를 아이보리 색으로 덧칠합니다.

③ 중간 크기 황토색 삼각형을 겹쳐 그립니다.

④ [새 레이어] 황갈색으로 3단 탑 모양 삼각형을 세 개 그립니다.

⑤ [새 레이어] 유성 색연필 브러시로 삼각형에 가로줄과 세로줄 무늬를 짙은 갈색으로 넣습니다.

⑥ 유성 색연필 브러시로 짧은 선을 추가로 넣어 벽돌 패턴을 그립니다.

싱가포르 멀라이언

🔵 f0efef　🔵 b1bbc1　🔵 caddf4　🔵 4f92e5　🔵 92bced　🔵 2067bf　⚪ ffffff

① 밝은 회색으로 멀라이언의 상반신 위치를 잡습니다.

② 바로 아래에 멀라이언의 하반신 위치를 잡습니다.

③ [새 레이어] 유성 색연필 브러시로 상반신에 멀라이언의 얼굴과 갈퀴를 진한 회색으로 그립니다.

④ 유성 색연필 브러시로 하반신에 지느러미의 비늘 모양과 꼬리를 자세히 표현합니다.

⑤ [새 레이어] 파도 모양 단상을 파란색과 하늘색으로 그립니다.

⑥ [새 레이어] 유성 색연필 브러시로 단상의 파도 모양을 하늘색, 파란색, 흰색으로 그립니다. 멀라이언 입에서 뿜어져 나오는 물줄기도 하늘색으로 그립니다.

인도 타지마할

fbf1df dabb91

❶ 가운데가 높고 양옆이 살짝 쳐진 건물을 아이보리 색으로 그립니다.

❷ 건물 하단에 가로로 긴 단을 그리고, 건물 상단에는 선을 넣습니다.

❸ 선 끝에 가로로 줄을 넣습니다. 가운데에 돔 모양 지붕을 그리고 양 끝에 기둥도 추가합니다.

❹ [새 레이어] 유성 색연필 브러시로 돌 패턴을 황토색으로 넣고, 돔, 벽, 기둥 등에도 포인트를 넣습니다.

❺ 유성 색연필 브러시로 나머지 벽에도 창문, 문, 벽 장식 등을 넣어 디테일을 표현합니다.

이탈리아 피사의사탑

f5f1ea a09684 474747 eb5050

❶ 기울어진 기둥을 밝은 회색으로 그립니다.

❷ 사탑의 층을 조금 어두운 회색 선으로 구분합니다.

❸ [새 레이어] 유성 색연필 브러시로 짙은 회색 명암을 넣습니다.

❹ 유성 색연필 브러시로 선 아래로 짧은 선과 볼록한 선을 반복해서 그립니다.

❺ 유성 색연필 브러시로 기둥을 그리고, 맨 아래 기둥에 다이아몬드 장식도 넣습니다.

❻ 유성 색연필 브러시로 꼭대기에 붉은색 깃발을 그립니다.

131

런던 타워브리지

● a1aebd ● edc17b ● 6c7b8e ● acdaee ● bac8ce ● 666666 ● efc395 ● be9a75 ● 4c4c4c
○ ffffff

❶ 기둥 두 개를 밝은 황갈색, 지붕을 회색으로 그립니다.

❷ 지붕과 기둥이 만나는 부분에 둥글고 네모난 장식을 황갈색으로 추가합니다.

❸ [새 레이어] 유성 색연필 브러시로 벽돌 패턴, 지붕, 단 등을 고동색으로 나눕니다.

❹ [새 레이어] 하늘색 다리를 그립니다.

❺ [새 레이어] 유성 색연필 브러시로 창틀을 흰색, 창문을 고동색으로 그립니다.

❻ 유성 색연필 브러시로 다리 양 끝에 검은색 세로선을 넣고, 다리 윗면은 × 자 모양 패턴과 네모 모양 장식을 흰색으로 넣습니다. 다리 중앙에 하늘색 둥근 장식을 두 개 추가합니다. 지붕 끝에 십자가를 노란색과 남색으로 그립니다.

시드니 오페라하우스

● d4ab94　● ae856e　● 595959　　e8ebed　　● b9c2c8

① 오페라하우스 하단을 채도가 낮은 갈색
으로 그립니다.

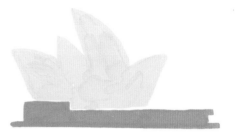

② 높게 솟아오른 왼쪽 지붕을 밝은 회색으
로 그립니다.

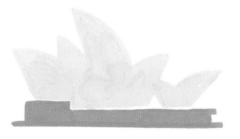

③ 오른쪽에 작은 지붕도 두 개를 겹쳐 그
립니다.

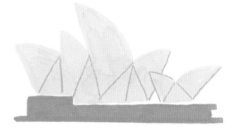

④ [새 레이어] 유성 색연필 브러시로 지붕에
진한 회색 선을 넣습니다.

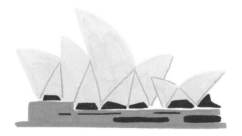

⑤ [새 레이어]] 어두운 먹색 창문을 그립니다.

⑥ [새 레이어] 유성 색연필 브러시로 벽의
패턴과 창문을 구분하는 선을 갈색과 회
색으로 넣습니다.

덴마크 코펜하겐 집

- ⬤ b4d0eb ⬤ c85348 ⬤ b13e33 ⬤ 846f5d ⬤ d9be8c ⬤ f0e7cc ⬤ 596787 ⬤ c2c2c2 ⬤ 94443d
- ⬤ b19a82 ⬤ 7a6855 ⬤ 70332d ⬤ fddc9a ⬤ a54545 ⬤ 863737 ⬤ 515151 ⬤ b19a83 ⬤ 7a6855
- ⬤ ffffff

❶ 위가 뾰족한 집 모양을 하늘색으로 그립니다.

❷ 빨간색 지붕을 겹쳐 그립니다.

❸ 양옆으로 베이지색, 아이보리색의 집, 짙은 빨간색으로 칠해진 지붕을 그립니다.

❹ [새 레이어] 유성 색연필 브러시로 지붕과 벽 선을 짙은 빨간색과 흰색으로 그립니다.

❺ [새 레이어] 창문과 문을 먹색, 갈색, 남색으로 그립니다.

❻ 유성 색연필 브러시로 창틀을 흰색으로 그립니다. 황토색과 회색으로 문손잡이도 그립니다.

❼ 굴뚝을 코코아색과 고동색으로 그립니다.

네덜란드 풍차

⬤ 6b5d52　⬤ a19992　⬤ 484746　⬤ 3d3c3a　⬤ e96262　⬤ 504944　⬤ d5ccc5　◯ ffffff

❶ 먹색 직사각형을 그립니다.

❷ 직사각형 아래에는 고동색 선을 넣고, 위에는 위로 갈수록 좁아지는 사각형을 그립니다.

❸ 빨간색 풍차 지붕을 그립니다. 지붕 아래로 내려가는 선을 밝은 코코아색으로 네 개 그립니다.

❹ ×자 모양 풍차 날개 프레임을 어두운 고동색으로 그리고, 날개를 밝은 회색으로 그립니다.

❺ 풍차의 문과 창문을 검은색으로 그립니다.

❻ [새 레이어] 유성 색연필 브러시로 창틀과 문틀 등에 흰색 줄무늬를 넣어 디테일을 살립니다.

마무리

[새 레이어(레이어 맨 위)] 도화지 1 브러시 크기를 최대로 키운 다음, 펜에서 손을 떼지 않고 아이보리 색으로 화면을 한 번에 칠합니다. 레이어 모드를 [선형번]으로 바꾸고, 불투명도를 적당히 조정합니다.

타닥타닥
가을 캠핑

선선한 바람이 부는 10월은 캠핑을 떠나기에 좋은 계절입니다. 이럴 때는 강아지와 함께 차박을 떠나보세요. 바람 소리와 함께하는 고요한 밤, 귀여운 동물 친구들을 만나는 뜻밖의 즐거움이 기다리고 있을지 모릅니다. 그 순간을 떠올리며 캠핑장에서 볼 수 있는 다양한 모습과 소품을 그려볼까요?

used brushes

포슬포슬 색연필, 도화지 6(배경 브러시)

지금까지 몇 차례 써본 포슬포슬 색연필 브러시를 써보려고 합니다. 다만 이번에는 조금 다른 기법으로 써보겠습니다. 포슬포슬 색연필 브러시는 기존 색에 다른 색을 덧칠하면 포슬포슬한 느낌이 더해져 도화지에 그린 듯한 질감이 살아납니다. 색을 겹쳐 칠할수록 단색으로 그릴 때보다 밀도가 높아지기도 하고요. 덧칠하면 어떻게 달라지는지 확인해보세요.

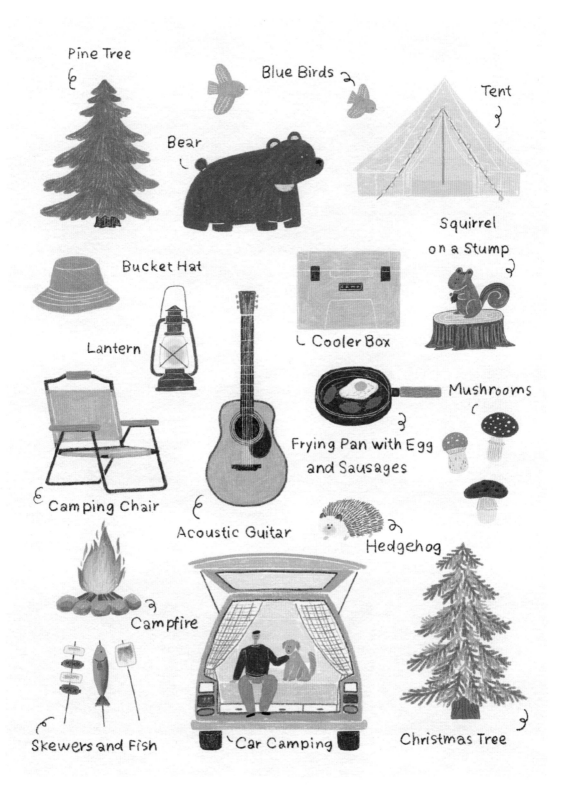

Pine Tree

Blue Birds

Tent

Bear

Squirrel on a Stump

Bucket Hat

Lantern

Cooler Box

Frying Pan with Egg and Sausages

Mushrooms

Camping Chair

Acoustic Guitar

Hedgehog

Campfire

Skewers and Fish

Car Camping

Christmas Tree

나무 1

★ 브러시 표기가 따로 없다면 '포슬포슬 색연필 브러시'를 씁니다.

7ea885 61956a 5a4f45 d0bdac

❶ 소나무 모양을 밝은 초록 색으로 반쪽만 그립니다.

❷ 나머지 반쪽을 대칭이 맞 게 그리고, 색칠합니다.

❸ 펜슬에 힘을 빼고 조금 더 짙은 녹색으로 살살 덧칠해 질감과 깊이감을 더합니다.

❹ 나무줄기를 고동색으로 그리고, 브러시 크기를 줄여 베이지색으로 기둥 에 무늬를 넣습니다.

반달곰

726153 8e7662 f1ede9 463f38

❶ 반달곰의 얼굴 모양을 고동색 으로 그립니다.

★ 귀, 이마, 입 순으로 그리길 추천합니다.

❷ 몸통을 그리고, 다리를 네 개 그립니다.

❸ 안쪽을 색칠하고, 동글동글한 꼬리를 그립니다.

❹ 펜슬에 힘을 빼고 조금 더 밝 은 고동색으로 살살 덧칠해 질감과 깊이감을 더합니다.

❺ 귀, 반달 무늬, 꼬리와 다리의 구분 선, 눈 등을 아이보리 색 으로 그리고, 코를 어두운 고 동색으로 그립니다.

새

● 98bae8 ● abc9f1 ● f6bb81 ● 615d5a ○ ffffff

① 새 머리 모양을 하늘색으로 그립니다.

② 위아래로 넓고 볼록한 날개를 그립니다.

③ 꼬리를 세모로 그립니다.

④ 펜슬에 힘을 빼고 조금 더 밝은 하늘색으로 살살 덧칠해 질감과 깊이감을 더합니다.

⑤ 브러시 크기를 줄이고 깃털을 흰색, 눈을 검은색, 부리를 노란색으로 그립니다.

⑥ 같은 방법으로 크기와 기울기가 다른 새를 한 마리 더 그립니다.

주물 팬

● 4a4949 ● c3a683 ● ad8e67 ● c98567 ● b37153 ● fac571 ○ ffffff

① 타원형 주물 팬을 먹색으로 그립니다.

② 브러시 크기를 작게 줄이고 흰색으로 선을 넣어 디테일을 살립니다.

③ 손잡이를 황토색으로 그리고, 나무 무늬를 갈색으로 넣습니다.

④ 계란프라이를 흰색과 노란색으로 그립니다.

⑤ 비엔나소시지를 갈색으로 그리고, 짙은 갈색으로 덧칠합니다.

버섯

f4e7d1　　f6eedd　　f2ece1　　ab9c82　　cfc4ab　　d4c1a3　　f4865e　　f4905e　　ffffff

d14237　　b82f24　　8f5e3c　　714b31　　553f2e

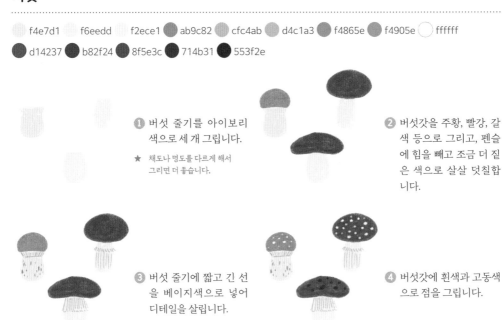

① 버섯 줄기를 아이보리 색으로 세 개 그립니다.

★ 채도나 명도를 다르게 해서 그리면 더 좋습니다.

② 버섯갓을 주황, 빨강, 갈색 등으로 그리고, 펜슬에 힘을 빼고 조금 더 짙은 색으로 살살 덧칠합니다.

③ 버섯 줄기에 짧고 긴 선을 베이지색으로 넣어 디테일을 살립니다.

④ 버섯갓에 흰색과 고동색으로 점을 그립니다.

캠프파이어

d2bd9b　　88765a　　c1c1c1　　a3a2a1　　818181　　f4b57a　　e5744c　　ffd28a　　ffebcb

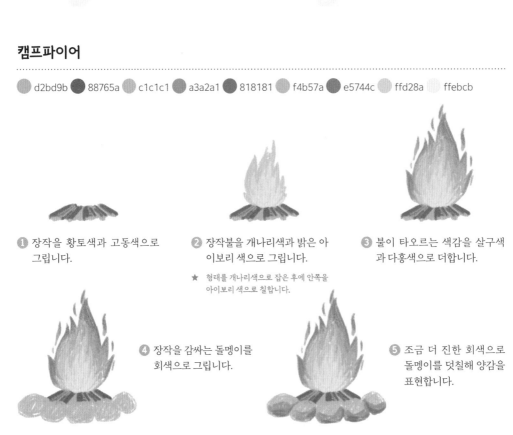

① 장작을 황토색과 고동색으로 그립니다.

② 장작불을 개나리색과 밝은 아이보리 색으로 그립니다.

★ 형태를 개나리색으로 잡은 후에 안쪽을 아이보리 색으로 칠합니다.

③ 불이 타오르는 색감을 살구색과 다홍색으로 더합니다.

④ 장작을 감싸는 돌멩이를 회색으로 그립니다.

⑤ 조금 더 진한 회색으로 돌멩이를 덧칠해 양감을 표현합니다.

고슴도치

◯ fdf8ef　◯ e9dbce　● 6c6155　● 948474

❶ 아랫면이 평평한 찹쌀떡 모양을 아이보리 색으로 그립니다.

❷ 발과 입 주변을 분홍색, 눈, 코, 귀를 고동색으로 그립니다.

❸ 뾰족뾰족한 털을 고동 색으로 그립니다.

❹ 밝은 고동색으로 사이사 이 빈 곳에 털을 더 그립 니다.

꼬치구이

● 5c5042　● c98567　● 6d4836　◯ fbf7ee　● c3a783　◯ d9d2c4　● b3bfce　● 5f7ca4　● 4d5561

◯ faf9ef　● 9d7f5c

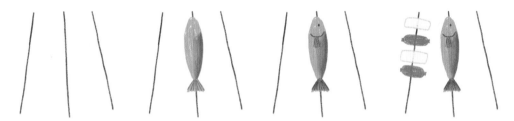

❶ 선 세 개를 고동색으로 그립니다.

❷ 물고기 모양을 회색으로 그리고, 물고기 등을 파 란색으로 덧칠합니다.

❸ 눈과 아가미와 지느러미 를 남색으로 그립니다.

❹ 떡을 밝은 아이보리 색 과 따뜻한 회색, 소시지 를 갈색으로 그립니다.

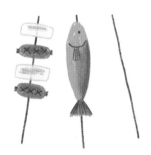

❺ 떡과 소시지를 짙은 황토색과 갈색으로 덧칠하여 노릇하게 구워진 느낌을 표현합니다. 소 시지에는 고동색으로 칼집도 넣어 표현합니다.

❻ 마시멜로를 밝은 아이보리 색 과 아이보리 색으로 그립니다.

❼ 구워진 면을 진한 황갈색으로 칠합니다.

모자

d6bc80 cbae6a ffffff

1 위아래가 둥근 사다리 꼴을 베이지색으로 그립니다.

2 아래로 챙을 넓게 그려 모양을 잡습니다.

3 펜슬에 힘을 빼고 조금 더 짙은 황토색으로 덧칠합니다.

★ 색을 덧칠해 질감과 밀도를 높이 려 할 때는 손에 힘을 풀고 화면 을 스치듯 살살 칠합니다.

4 브러시 크기를 작게 줄 이고 디테일 선을 흰색 으로 넣습니다.

나무 2

608b67 abc89d a2876d 796552

1 부채꼴 모양으로 녹색 선을 그리고, 짧은 이파 리를 넣습니다.

2 아래로 갈수록 이파리 수의 크기가 커지도록 층층이 그립니다.

3 빈 부분에 밝은 녹색 이 파리를 추가로 그립니다.

4 나무줄기를 황갈색으로 그리고, 브러시 크기를 줄여 고동색 무늬를 넣 습니다.

아이스박스

e5dfb8 dcd4a0 464646 ffffff

1 아이보리 색 직사각형을 그립니다.

2 펜슬에 힘을 빼고 조금 더 짙은 아이보리 색으 로 살살 덧칠해 질감과 밀도를 더합니다.

3 브러시 크기를 작게 줄 이고 디테일 선을 흰색 으로 넣습니다.

4 여닫이 버클과 로고를 검은색과 흰색으로 그립 니다.

텐트

..

● eee5d6　● ffe8be　● ffe0a6　● aea89c　● fff5e3　● ffce9b　● 636260　○ ffffff

❶ 뾰족한 텐트 모양을 연한 베이지 색으로 그
립니다.

❷ 텐트 내부를 연노란색과 진노란색으로 그
립니다.

❸ 브러시 크기를 줄이고 텐트의 주름과 기둥
을 흰색과 회색으로 그립니다.

❹ 텐트 입구 양옆으로 전구 선을 검은색, 전구
를 아이보리 색과 밝은 오렌지색으로 그립
니다.

★　전구를 전구 선 양옆으로 엇갈리게 그리면
반짝이는 느낌을 연출할 수 있습니다.

다람쥐와 나무 밑동

⬤ e7d3b5　⬤ 856e58　⬤ 6a5a4a　⬤ cfbca9　⬤ a9805b　⬤ c8a37f　⬤ 705e4d　⬤ 705946　⬤ ae9b7c

⬤ 96856a　◯ ffffff

❶ 납작한 타원을 밝은 베이지색
으로 그립니다.

❷ 나무 밑동을 밝은 고동색으로
그립니다.

❸ 나무 단면에 나이테를 흰색, 줄
기 무늬를 어두운 고동색과 밝
은 베이지색으로 그립니다.

❹ 다람쥐 머리를 갈색으로 그립
니다.

❺ 다람쥐의 몸통, 다리, 꼬리도
그립니다.

❻ 펜슬에 힘을 빼고 조금 더 밝은
갈색으로 살살 덧칠해 질감과
깊이감을 더합니다.

❼ 다람쥐의 귀, 눈, 코와 무늬를
고동색, 턱, 팔, 허벅지, 꼬리 구
분 선을 흰색으로 그립니다.

❽ 도토리를 고동색과 황토색,
도토리를 쥔 다람쥐 오른손을
갈색으로 그립니다.

기타

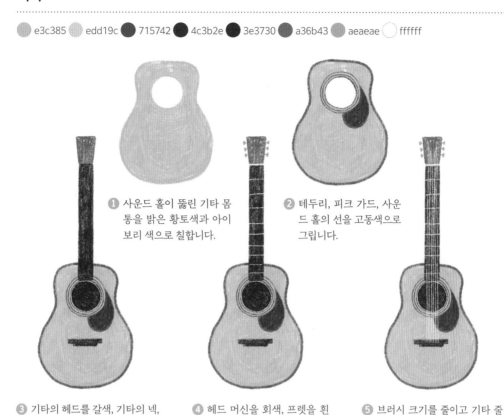

① 사운드 홀이 뚫린 기타 몸통을 밝은 황토색과 아이보리 색으로 칠합니다.

② 테두리, 피크 가드, 사운드 홀의 선을 고동색으로 그립니다.

③ 기타의 헤드를 갈색, 기타의 넥, 사운드 홀 안쪽, 줄 고정핀을 진한 고동색으로 그립니다.

④ 헤드 머신을 회색, 프렛을 흰색으로 그립니다.

⑤ 브러시 크기를 줄이고 기타 줄을 흰색으로 넣습니다.

랜턴

① 랜턴의 유리 덮개를 하늘색으로 그립니다.

② 전등 불빛을 아이보리 색과 개나리색으로 그립니다.

③ 랜턴의 상단과 하단을 회색으로 그립니다.

④ 이동형 손잡이와 위아래 연결 고리를 그립니다.

⑤ 펜슬에 힘을 빼고 먹색으로 살살 덧칠해 질감과 깊이감을 더합니다.

⑥ 면이 꺾이는 부분에 흰색 선을 넣어 양감을 살립니다.

캠핑 의자

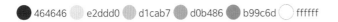
● 464646　○ e2ddd0　● d1cab7　● d0b486　● b99c6d　○ ffffff

❶ 의자 등받이 대로 쓸 기울어진
네모를 검은색으로 그립니다.

❷ 받침대로 쓸 기울어진 네모를
그립니다.

❸ 등받이와 받침의 천을 밝은 회
색으로 그리고, 덧칠합니다.

❹ 검은색으로 팔걸이 대와 다리
를 연결하여 그립니다.

❺ 의자의 손잡이와 팔걸이를 황
토색으로 그리고, 나뭇결을
갈색으로 표현합니다.

❻ 등받이와 받침대의 천에 흰색
으로 선을 넣어 재봉선을 표현
합니다.

차박

차 ● efba62　● d0d0d0　● 4b4b4b　● f69b4c　● c34d4b　● e3effc　● f4e1b5　● fdedc5　● 7497bb
● eeba65　　e3effc 사람 ● 5b4c44　● e7997e　● 9e9e9e　● ffbc9f　● b9b9b9　● 272727　● 4d597e
● 36446d 강아지 ● d4b993　● dcc09c　● c3a67e　● 4f4b46

❶ 트렁크의 프레임을 노란색으로
그립니다. 후미등이 들어갈 부
분의 테두리를 그립니다.

❷ 트렁크 프레임에 트렁크 문의
프레임을 연결하여 그립니다.

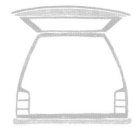

❸ 트렁크와 트렁크 문의 하단에
회색을 칠합니다.

④ 후미등을 빨간색과 주황색, 트렁크의 창틀, 내부 틀, 연결선, 후미등 테두리, 바퀴를 검은색으로 그립니다.

⑤ 커튼을 파란색으로 그리고, 노란색과 파란색으로 체크무늬를 넣습니다.

⑥ 트렁크 하단에 서랍을 검은색, 서랍 위에 단을 진한 아이보리색, 앞 유리를 뺀 자동차 내부를 아이보리 색으로 칠합니다.

⑦ 자동차 앞뒤의 유리창을 연한 하늘색으로 칠합니다.

⑧ 트렁크 안에 앉아 있는 강아지를 밝은 황토색으로 그립니다.

⑨ 강아지의 귀, 꼬리, 다리에 진한 황토색 선을 넣고, 눈, 코를 검은색으로 그립니다.

⑩ 남색 티와 회색 바지를 입은 사람의 몸통을 그리고, 조금 더 짙은 색으로 덧칠하여 질감을 살립니다.

⑪ 얼굴과 손을 살구색, 머리와 눈을 고동색, 입을 붉은색, 신발을 검은색으로 그립니다.

마무리

[새 레이어(레이어 맨 위)] 도화지 6 브러시 크기를 최대로 키운 다음, 펜에서 손을 떼지 않고 따뜻한 회색으로 화면을 한 번에 칠합니다. 레이어 모드를 [선형번]으로 바꾸고, 불투명도를 적당히 조정합니다.

11월

할머니의
오래된 상점

할머니가 쓰는 오래된 물건을 보고 있으면 과거 속으로 시간 여행을 온 느낌이 들 때가 있습니다. 손때 묻은 소품들 속에서 보물찾기하듯 숨겨진 이야기를 발견하는 기쁨은 제게 무엇과도 바꿀 수 없는 특별함이기도 합니다. 여러분에게도 분명 그런 물건이 있을 거예요. 그 물건을 봤을 때를 떠올리며 고풍스러운 소품을 함께 그려볼까요?

used brushes

오일파스텔, 유성 색연필

오일파스텔은 우리가 익숙하게 써온 크레파스와 같은 재료입니다. 오일파스텔 브러시는 크레파스를 종이에 칠했을 때 나오는 포슬포슬한 질감과 덧칠하면 생기는 부스러기 느낌을 그대로 구현한 브러시입니다. 한 번에 색칠하면 포슬포슬한 질감을 살릴 수 있고, 덧칠을 하면 부스러기가 붙은 꾸덕한 질감을 연출할 수 있습니다. 저는 꾸덕한 질감을 좋아해 일부러 덧칠해서 표현하곤 합니다.

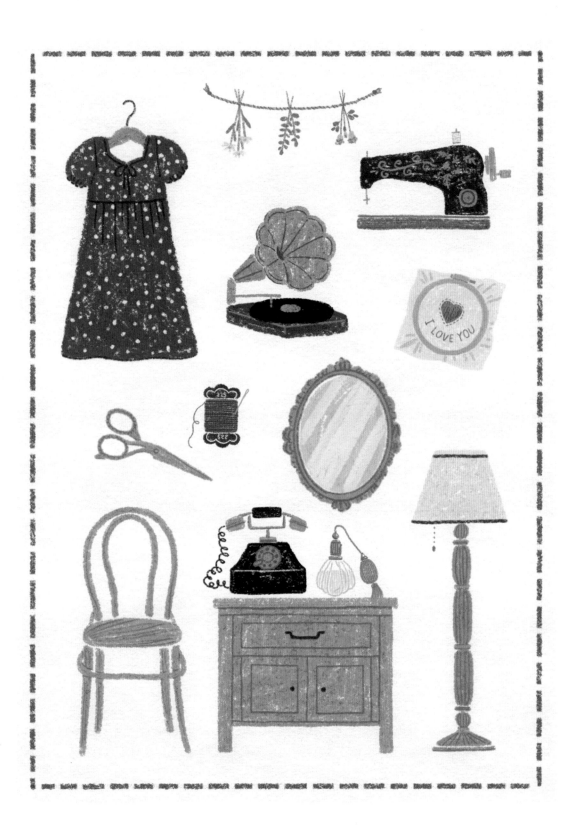

거울

★ 브러시 표기가 따로 없다면 '오일파스텔 브러시'를 씁니다.

● b99e6b ● 8e7542 ● c5d5dd ● e4ecf1

❶ 타원 모양 거울 틀을 황토색으로 그립니다.

❷ 거울 테두리에 볼록볼록한 무늬를 넣습니다.

❸ 거울 유리를 연한 하늘색으로 칠합니다.

❹ 더 밝은 하늘색을 사선으로 칠해 반사광을 표현합니다.

❺ 유성 색연필 브러시로 거울 틀에 짙은 황갈색으로 무늬를 넣습니다.

드라이플라워

● bba77c ● 87775f ● 939b69 ● e5dfc3 ● eebe5f ● 709164 ● 658874 ● ecb7b4 ● bc6764

❶ 긴 마 끈을 그립니다.

❷ 줄기와 잎사귀를 채도가 낮은 녹색, 꽃잎을 아이보리 색, 수술을 노란색으로 그려 데이지를 표현합니다.

❸ 줄기와 잎사귀를 옅은 녹색으로 그려 유칼립투스를 표현합니다.

❹ 줄기와 잎사귀를 초록색, 꽃봉오리를 분홍색과 홍매 색으로 그려 장미를 표현합니다.

❺ 유성 색연필 브러시로 마 끈에 짙은 황갈색 빗금을 넣고, 양단에 매듭도 그립니다.

빈티지 원피스

● bd815a ● 343536 ● 334582 ● 050649 ○ ffffff

❶ 옷걸이를 갈색과 검은색으로 그립니다.

❷ 옷걸이에 걸린 원피스를 짙은 파란색으로 그립니다.

❸ 흰색으로 점을 콕콕 찍어 물방울무늬를 넣습니다.

❹ 유성 색연필 브러시로 원피스의 리본, 주름, 재봉선 등을 어두운 군청색으로 표현합니다.

스탠드

● f5e4c4 ● 5e4533 ● bc9f63 ● 967022

❶ 사다리꼴을 아이보리 색으로 그려 스탠드 갓을 표현합니다.

❷ 동그라미-선-원기둥꼴이 반복되는 기둥과 받침대를 황갈색으로 그립니다.

❸ 유성 색연필 브러시로 갓에 고동색 선을 넣고, 기둥의 세로무늬와 스위치 끈을 짙은 갈색으로 그립니다.

엔틱 가위

● af9769 ● 8d7546

❶ 가위 손잡이를 옅은 황토색으로 그립니다.

★ 손잡이인 링을 먼저 그리고 나머지를 그려야 쉽게 그려집니다.

❷ 가윗날을 그립니다.

❸ 유성 색연필 브러시로 가윗날이 겹치는 부분, 연결부, 엔틱무늬를 고동색으로 그립니다.

의자

 d0a46a ● b67827

① 타원을 황갈색으로 그립니다.

② 등받이와 의자 다리를 곡선으로 그리고, 다리 연결부도 그립니다.

③ 유성 색연필 브러시로 나뭇결무늬와 면이 만나는 부분의 구분선을 짙은 갈색으로 그립니다.

자수틀과 자수

 e8e3d8 ● d0c8b7 ● d0ba94 ● bb3835 ● d25955 ● a3a3a3 ● 80807f ● 9c8156

① 자수를 놓을 조각보를 옅은 회색으로 그립니다.

② 동그란 자수틀을 베이지색으로 그립니다.

③ 조각보 색보다 짙은 색으로 주름을 넣습니다.

④ 유성 색연필 브러시로 연한 빨간색과 짙은 빨간색을 겹쳐 하트, 재봉선, 글자를 그립니다.

⑤ 자수틀 상단에 선을 진한 베이지색, 나사를 진한 회색으로 그립니다.

자수 실

● ad5a52 ● 84342d ● 494443 ● aeaeae ○ ffffff

❶ 조그만 네모를 붉은색으로 그립니다.

❷ 위아래에 실패 모양을 먹색으로 그립니다.

❸ 유성 색연필 브러시로 감긴 실과 풀린 실을 어두운 빨간색 선으로 표현합니다.

❹ 실패에 번호와 선을 흰색, 바늘을 회색으로 그립니다.

재봉틀

● 322f2b ● 9d9a99 ● 936f5a ● a4755d ● baa575 ● a37359

❶ 재봉틀 몸통을 어두운 먹색으로 그립니다.

❷ 재봉틀 대를 밝은 갈색과 어두운 갈색으로 그립니다.

❸ 손잡이를 황토색으로 그립니다.

 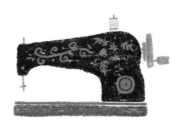

❹ 바늘, 실패, 조절 다이얼을 회색과 진회색으로 그립니다.

❺ 재봉틀에 잎사귀와 작은 꽃이 반복되는 무늬를 넣습니다.

전화기

● 141313 ● b39e70 ● 846f40 ○ ffffff

❶ 네모를 검은색으로 그립니다.

❷ 송수화기와 거치대를 옅은 황
토색으로 그립니다.

❸ 몸체를 검은색으로 그립니다.

❹ 숫자 다이얼이 들어갈 동그라미
를 옅은 황토색으로 그립니다.

❺ 송수화기, 거치대, 숫자 다이얼
에 짙은 황토색으로 디테일을
더하고, 몸체의 각진 부분을 흰
색 선으로 표현합니다. 나선형
전화기 줄을 검은색으로 그립
니다.

콘솔

● 99a9c1 ● 5a6e89 ● 333331

❶ 다리가 있는 콘솔을 채도가 낮
은 하늘색으로 그립니다.

❷ 유성 색연필 브러시로 짙은
하늘색 선을 넣어 서랍을 표
현합니다.

❸ 서랍 손잡이를 검은색으로 그
립니다.

154

축음기

● b5a172 ● 6c532d ● 6b4831 ● a7875d ● 121111 ● a0a0a0

① 나팔관을 옅은 황토색으로 그립니다.

② 턴테이블을 고동색으로 그립니다.

③ 엘피반을 검은색으로 그립니다.

④ 톤 암과 엘피반 중앙을 회색으로 그립니다.

⑤ 나팔관에 무늬를 짙은 황토색, 턴테이블의 꺾이는 부분에는 연한 고동색 선을 넣어 입체감을 살립니다.

향수

● f7c6d5 ● fcdee7 ● d3cdcf ● b2966f ● 846f4e ● d5849c ● c1778f ○ ffffff

① 뚜껑을 황갈색, 세로로 볼록한 굴곡이 있는 유리병을 연한 분홍색, 향수 원액을 더 연한 분홍색으로 그립니다.

② 장식 술을 분홍색과 황갈색으로 뚜껑에 이어 그립니다.

③ 유성 색연필 브러시로 향수 뚜껑과 장식 술에 짙은 갈색 선과 짙은 분홍색을 넣어 질감을 더합니다. 황동 부분에 흰색 반사광을 넣고, 병 안에 스포이트 빨대도 연회색으로 그립니다.

155

가 을 의
풍 경 화

억새 군락지
자전거 산책로

누군가에게 가을은 단풍이 빨갛게 물든 산행일 수도, 또 누군가에게는 노란 은행잎이 세상을 뒤덮은 정동길일 수도, 또 누군가에게는 이국적인 핑크뮬리 군락지일지도 모르겠어요. 저 역시 매번 바뀌지만, 근래는 억새가 장관을 이뤘던 자전거 산책로였어요. 가을을 유유히 가르며 자전거 타는 풍경을 함께 그려보겠습니다.

— used brushes —

모노라인(기본), 블랙번(기본), 이볼브(기본), 사일러신(기본), 구아슈, 도화지 1

갈대를 자연스럽게 연출하고 싶다면 손에 힘을 빼고 손목 스냅을 이용해 곡선을 표현해보세요. 바람에 나부끼는 갈대와 낭창거리는 잎새가 훨씬 쉽고 자연스럽게 표현됩니다.

Color Chip

전체(그러데이션)	● ffb998 　 fefacb
구름	○ ffffff ○ fffef2 　 fff4f0 ● fee5e1
나무	● fd9b7e ● f28368 ● febc68 ● ff9f28 ● 94a97e ● 7a9b5e ● ea9548 ● dd7813
갈대밭	● eaca93 ● ffdeb3 ● ddaa73 ● fde6bc ● e3bd74 ○ ffffff
자전거 길	● dcae7f ● be9464
자전거와 사람	● ffb195 ● 66544a ● c2615e ● c7d7e7 ● b0c3d7 ● dcba73 ● c9a760 ● 027169
	● 7e563d ● c5c3c4 ● 55524b ● 424546 ● 6280b2 ● c4030c ● 805841 ● c7c2c7
갈대꽃 날림	○ ffffff

❶ 가을 스케치 도안을 불러옵니다.

★ 스케치 도안은 22쪽을 참고해서 다운로드합니다.

❷ [새 레이어(스케치 레이어 아래)] 모노라인 브러시[브러시 위치 :
[브러시-서예-모노라인]로 바탕을 살구색과 연노란색으로
나눠 칠합니다.

❸ [조정-가우시안 흐림] 효과를 선택하고, 펜슬로 화면
을 왼쪽에서 오른쪽으로 쓸어 가우시안 흐림 효과를
50%로 설정합니다.

❹ [새 레이어] 블랙번 브러시[브러시 위치 : [브러시-그리기-블랙번]
로 구름을 흰색으로 칠합니다. [새 레이어] 구름을 연한
분홍색 계열 색으로 덧칠합니다.

★ 색이 바뀔 때마다 새 레이어를 만든 후 칠해주세요.

⑤ [새 레이어] 이볼브 브러시브러시 위치 : [브러시-그리기-이볼브]로 나무를 초록색과 붉은 계열 색으로 칠합니다. 오른쪽 나무에는 왼쪽 나무보다 조금 더 짙은 색으로 명암을 넣습니다.

⑥ [새 레이어] 사일러신 브러시브러시 위치 : [브러시-잉크-사일러신]로 베이지색 갈대를 그립니다. 브러시 크기를 키우고 아래에서 위로 쓸어내듯 그립니다. 갈대 사이사이를 베이지색으로 칠해 구분합니다.

⑦ [새 레이어] 블랙번 브러시로 길을 황갈색으로 그리고, 사일러신 브러시로 길을 고동색으로 덧칠해 질감을 살립니다.

⑧ [새 레이어] 구아슈 브러시로 자전거와 사람을 칠합니다.

⑨ [새 레이어] 사일러신 브러시로 갈대를 황토색, 갈색, 아이보리 색 등으로 덧칠합니다.

⑩ 구아슈 브러시로 하늘과 갈대밭에 흰색 점을 콕콕 찍어 몽환적인 분위기를 연출합니다.

160

⑪ [새 레이어] 도화지 1 브러시 크기를 최대로 키운 다음, 펜에서 손을 떼지 않고 베이지색으로 화면을 한 번에 칠합니다. 레이어 모드를 [오버레이]로 바꾸고, 불투명도를 조정합니다.

⑫ 레이어에서 스케치 레이어의 체크를 해제합니다.

내가 사랑한
빛, 그림, 기록

남편과 모네의 정원이 있는 지베르니에 다녀왔다.

모네는 학창 시절부터 지금까지 내가 가장 좋아하는 화가다.

누군가 내게 좋아하는 화가를 물으면 언제나 모네라고 대답했다.

모네의 붓 터치와 빛에 부서지는 듯한 색감이 좋았다.

계절마다 어울리는 식물을 심으며 정원을 가꾸고 그림을 그렸던 모네의 삶은

내가 오래전부터 꿈꾸던 모습과 닮아 있었기에 늘 그의 삶을 동경해왔다.

정원 곳곳에 대한 설명을 해설사에게 들으며 산책할 수 있었다.

모네가 얼마나 이곳에 애정을 기울였는지 느껴졌다.

모네는 말년을 지베르니의 집에서 보냈다고 한다.

정원을 가꾸고, 그림을 팔아 돈을 벌면 정원을 넓히고, 연못을 만들고 수련을 심고,

그렇게 꾸려나간 지베르니에서 계절마다 변화하는 색을 쫓으며 그림을 그렸다고 한다.

가을이라 수련은 이미 지고 없었지만, 작은 연못 위에 연잎이 둥둥 떠 있고,

연못가를 따라 알록달록 핀 꽃과 나무가 조화롭게 자라고 있었다.

바람에 나부끼는 버드나무 잎 사이로 번지는 햇살,

이슬이 내려앉은 풀잎에서 모네의 붓 터치가 느껴지는 듯했다.

모네는 조경에 대한 지식도 깊었다고 한다.

봄, 여름, 가을에 꽃을 볼 수 있도록 각 계절에 피는 꽃을 정원에 고루 심었다고 한다.

물의 정원과 꽃의 정원을 지나 모네의 집으로 들어가니

모네의 그림이 벽을 빼곡히 채운 채 걸려 있었다.

벽은 방마다 색이 달랐고, 방에는 엔틱 가구, 액자, 소품이 가득 채워져 있었다.

이곳에서 딱 하룻밤만이라도 묵으면 얼마나 좋을까 싶었다.

'내가 사랑하는 그림을 위해 나는 얼마나 노력할 수 있을까?

그림이 내가 되고 내가 그림이 되는 삶을 위해 내 삶의 방식도 이상향과 닮아가길,

유행에 휘둘리지 않고 나의 색을 찾아 나가기' 다짐하며 지베르니 여행을 마무리했다.

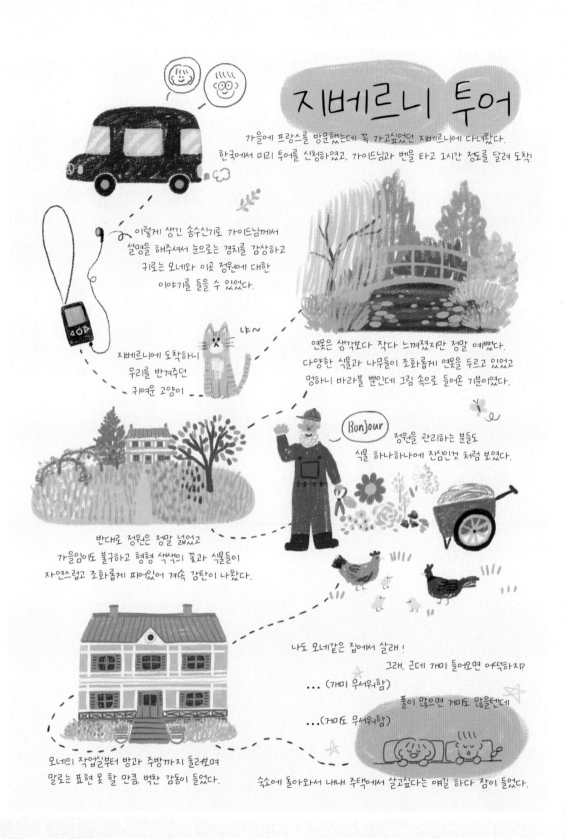

지베르니 투어

가을에 프랑스를 방문했는데 꼭 가고싶었던 지베르니에 다녀왔다.
한국에서 미리 투어를 신청하였고, 가이드님과 벤을 타고 1시간 정도를 달려 도착!

이렇게 생긴 송수신기로 가이드님께서
설명을 해주셔서 눈으로는 경치를 감상하고
귀로는 모네와 이곳 정원에 대한
이야기를 들을 수 있었다.

지베르니에 도착하니
우리를 반겨주던
귀여운 고양이

야~

연못은 생각보다 작다 느껴졌지만 정말 예뻤다.
다양한 식물과 나무들이 조화롭게 연못을 두르고 있었고
멍하니 바라볼 뿐인데 그림 속으로 들어온 기분이었다.

Bonjour

정원을 관리하는 분들도
식물 하나하나에 진심인것 처럼 보였다.

반대로 정원은 정말 넓었고
가을임에도 불구하고 형형 색색의 꽃과 식물들이
자연스럽고 조화롭게 피어있어 계속 감탄이 나왔다.

나도 모네같은 집에서 살래!

그래, 근데 개미 들어오면 어떡하지?

... (개미 무서워함)

풀이 많으면 거미도 많을텐데

... (거미도 무서워함)

모네의 작업실부터 방과 주방까지 둘러보며
말로는 표현 못 할 만큼 벅찬 감동이 들었다.

숙소에 돌아와서 내내 주택에서 살고싶다는 얘길 하다 잠이 들었다.

겨울,

반짝이는

밤

올해도
메리 크리스마스

1년 중 가장 설레는 순간, 크리스마스입니다! 반짝이는 트리와 화려한 조명, 빨간 산타 모자와 따뜻한 겨울의 풍경이 어우러진 이 계절은 전 세계인이 한마음으로 즐기는 날이기도 합니다. 오토바이를 타고 선물을 배달하는 산타와 알록달록한 크리스마스 소품과 장식을 함께 그려볼까요?

used brushes

아크릴 마커, 도화지 6

아크릴 마커는 유리나 소품 등에 그림을 그릴 수 있는 불투명 마커입니다. 아크릴 마커 브러시는 불투명한 아크릴 마커의 재료적 특성을 그대로 살린 브러시입니다. 불투명하므로 덧칠하면 구아슈 브러시와 마찬가지로 붓자국이 남을 수 있습니다.

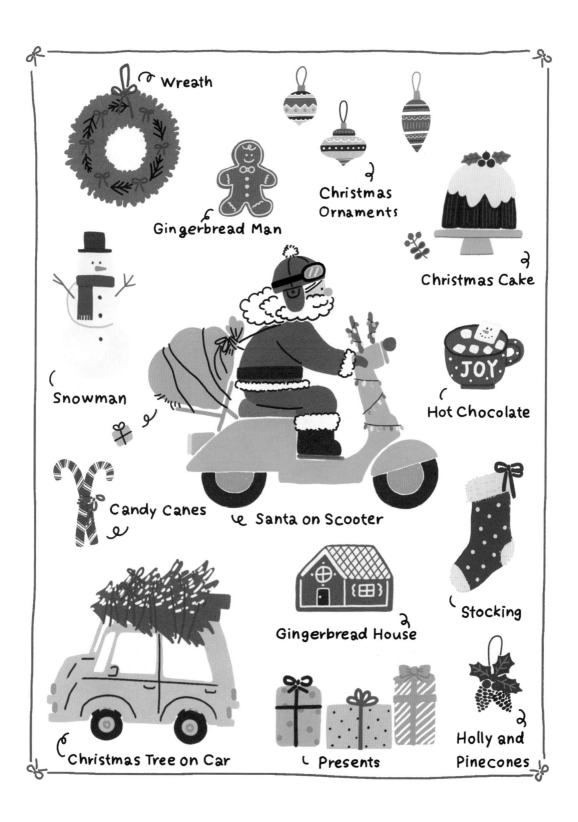

Wreath

Christmas Ornaments

Christmas Cake

Gingerbread Man

Snowman

Hot Chocolate

Candy Canes

Santa on Scooter

Stocking

Gingerbread House

Christmas Tree on Car

Presents

Holly and Pinecones

크리스마스 식물 장식

★ 브러시 표기가 따로 없다면 '아크릴 마커 브러시'를 씁니다.

● 396a58　● e0355b　● 5c3838　● 2d5040

❶ 살짝 휘어진 선을 녹색으로 그립니다.

❷ 가지와 잎사귀를 그립니다.

❸ 열매를 빨간색, 열매꼭지를 먹색, 잎사귀의 잎맥을 짙은 녹색으로 그립니다.

크리스마스 리스

● 42866d　● 2a2225　● bb2e4d

❶ 짧은 선을 지그재그로 그어 둥근 리스 모양을 만듭니다.

❷ 리스 위에 잎사귀의 잎맥을 검은색으로 그립니다.

❸ 리스 위에 빨간색 리본을 그립니다.

솔방울 장식

● 0f5a2f　● 4d8a5b　● a32336　● 554637

❶ 테두리가 뾰족뾰족한 잎사귀를 초록색으로 세 개 그립니다.

❷ 잎맥을 밝은 초록색으로 그립니다.

❸ 열매와 고리를 짙은 빨간색으로 그립니다.

❹ 솔방울을 고동색으로 그립니다.
　★ 가로로 긴 점을 원추 형태로 탑을 쌓듯 그려주세요.

오너먼트 3종

● e1365f　● e28152　● 223259　○ fffbf7　● fac16c　● 58af88　● 223458　● a3a1a3　● e13861
● ffbc6a　○ f4f7fc　● a0d5fd　● 5bae86　● d4a34b　● da3959　○ fffcfc　● 2f417f　● 69a983　● fdc36b

❶ 노란색, 하늘색, 밝은 자주색으
로 아래가 뾰족한 오너먼트 모
양을 그립니다.

❷ [새 레이어] 클리핑 마스크 기능
을 켠 다음, 여러 가지 색으로
오너먼트에 패턴을 넣습니다.

★ 클리핑 마스크 기능은
29쪽을 참고합니다.

❸ [새 레이어] 오너먼트 고리와 연
결 부위를 그립니다.

지팡이 사탕

● c71c3b　○ fffaee　● 3e6c49

❶ 오른쪽으로 기울어진 지
팡이를 그립니다.

❷ 반대편에 지팡이를 겹쳐
서 그립니다.

❸ [새 레이어] 클리핑 마스
크 기능을 켠 다음, 선을
연한 아이보리 색으로
넣습니다.

❹ [새 레이어] 리본을 녹색
으로 그립니다.

진저브레드 맨

● b66e3a　● f3e6ca

❶ 갈색으로 동그라미를 그리고,
양옆으로 살짝 기울어진 팔을
그립니다.

❷ 다리와 발을 그립니다.

❸ 아이보리 색으로 테두리 선을
그리고, 머리카락, 눈, 코, 단추,
장식 등을 그립니다.

과자 집

● 966133　● 573e1c　　f6f1e9

❶ 집 모양을 갈색, 문을 고동색으로 그립니다.

❷ [새 레이어] 지붕, 창문, 문손잡이, 장식 등을 아이보리 색으로 그립니다.

❸ 지우개 툴로 지붕을 대각선이 교차하도록 지워 패턴을 넣습니다.

선물 상자

● f6aac2　● bf9c58　● 323633　● e1c5a1　● d23339　● 312e2b　● dea737　● 8bb8cb　○ fffdff
● bf8d2a

❶ 크기와 색이 다른 사각형을 세 개 그립니다. 좌우 상자의 윗면을 살짝 둥글게 그립니다.

❷ 물방울무늬, 점무늬, 사선 줄무늬를 넣어 상자를 꾸밉니다.

❸ 포장 끈과 리본을 그립니다.

★ 겹치는 부분이 많은 노란 리본은 짙은 색으로 선을 넣어 모양을 잡아주세요.

눈사람

○ eef4f6　● c1ccd1　● 4b4d4e　● 3a3c3d　● 4c4e4f　● f98933　● cc264a　● ab1839　● 976a59
● 4a4c4d

❶ 탑을 쌓듯 연한 하늘색 동그라미를 세 개 그립니다.

❷ 진한 하늘색으로 가운데 동그라미에 선을 넣어 부피감을 더합니다.

③ 먹색 모자를 그리고, 짙은 색으로 선을 넣어 형태감을 잡습니다. 같은 색으로 눈을 그리고, 주황색으로 당근 모양 코도 그립니다.

④ 빨간색 목도리를 그리고, 겹치는 부분은 짙은 빨간색으로 선을 넣어 부피감을 더합니다.

⑤ 단추를 먹색, 눈사람 팔을 고동색으로 그립니다.

산타 양말

● ad203e ● 880f24 ● e9e0d9 ● d4cdc7

❶ 윗면이 기울어진 직사각형을 짙은 빨간색으로 그립니다.

❷ 모서리가 둥근 직사각형을 덧붙여 양말 형태를 잡습니다.

❸ 연한 베이지색으로 산타 양말에 포인트를 넣습니다.

❹ 물방울무늬를 넣고, 밝은 회색 선으로 보송한 털실 느낌을 살리며 그립니다.

❺ 리본을 와인색으로 그립니다.

171

케이크

● f2a8c1　● b3657e　● 457f5b　● 346347　● 871314　● 535353　● ede7dd　● 4f3626　● 765037
● 3b2b20

① 옆으로 긴 케이크 받침대를 분
　홍색으로 그립니다.

② 돔 모양 초콜릿케이크를 고동
　색으로 그립니다.

③ 케이크 위에 얹은 생크림을 연
　한 아이보리 색으로 그립니다.

④ 케이크 옆면에 갈색과 짙은
　고동색의 선, 받침대에 짙은
　분홍색의 선을 넣습니다.

⑤ 케이크 위에 장식을 그립니다.

핫초코

● d33432　● 866752　　fdf8eb　● f2ede0　● 54483d　● f4903b　● 483f37　● 9e2826

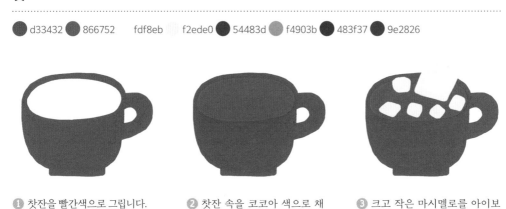

① 찻잔을 빨간색으로 그립니다.

② 찻잔 속을 코코아 색으로 채
　웁니다.

③ 크고 작은 마시멜로를 아이보
　리 색으로 그립니다.

172

④ 마시멜로 눈, 코, 입을 먹색과 주황색으로 그리고, 조금 짙은 아이보리 색으로 선을 넣어 마시멜로 형태감을 더합니다.

⑤ 찻잔 입구의 가장자리를 먹색, 무늬와 글 씨를 아이보리 색, 굽과 손잡이의 구분 선 을 짙은 빨간색으로 그립니다.

크리스마스트리 배달 자동차

· ·

⬤ 96cdf0 ⬤ 363536 ⬤ fbfbfb ⬤ 363636 ⬤ a7a5a6 ⬤ fe9550 ⬤ cac8c9 ⬤ 32745e ⬤ 88664e

⬤ c22f4f

① 자동차의 차체를 하늘색으로 그립니다.

② 브러시 크기를 줄이고 앞뒤 구분 선, 사이드 미러, 손잡이, 바퀴 덮개 등을 검은색 선으 로 그립니다.

③ 창문을 회색, 전조등을 주황색, 바퀴를 먹색, 범퍼와 바퀴 휠을 회색으로 그립니다.

④ 나무줄기를 고동색으로 먼저 그리고, 나 뭇잎을 초록색으로 그립니다.

⑤ 나무 위에 쌓인 눈을 흰색, 묶은 선과 리본 매듭을 빨간색으로 그립니다.

스쿠터와 스쿠터를 탄 산타

● ffadcf ● a7a5a6 ● 2c2c2c ● deb17b ● e91919 ○ ffffff ● ffd896 ● bf7b4a ● 020000
● 73a6e1 ● a3c4e5 ● cfe3fc ● ffd4c9 ● fea6a6 ● b76d44 ● ffe790 ● ff4f53 ● 91fe8b
● 484446 ● 6fa9ff ● 8e5f41 ● 3b393a

❶ 분홍색으로 스쿠터 카울의 상
단부를 그립니다.

❷ 카울의 발판부와 안장부를 이
어서 그립니다.

❸ 앞바퀴 덮개와 후미등을 카울
에서 살짝 띄어 그립니다.

❹ 바퀴 휠, 백미러, 짐 지지대를
회색, 타이어를 검은색으로 그
립니다.

❺ 안장과 발판을 갈색으로 그립
니다.

❻ 후미등을 노란색, 루돌프 코를
빨간색, 루돌프 뿔을 갈색으로
그립니다. 루돌프 뿔과 스쿠터
앞쪽에 진회색 전깃줄과 색색
의 전구를 그립니다.

❼ 검은색으로 선을 그려 세세한
부분을 살려주세요.

❽ 산타의 모자를 빨간색, 얼굴을
살구색, 코를 다홍색으로 그립
니다.

❾ 눈, 모자 장식, 앞머리를 검은
색으로 그리고, 턱수염, 뒷머리,
모자 방울을 뽀글뽀글한 선으
로 그립니다.

⑩ 상의, 하의, 핸들을 잡은 손을 빨간
색으로 그립니다.

⑪ 고글, 허리띠, 부츠를 검은색으로
그리고, 손목, 배, 장화 목을 뽀글뽀
글 선으로 그려 털 질감을 살립니
다. 고글 유리도 회색, 하늘색, 연한
하늘색으로 그립니다.

⑫ 짐 지지대에 황토색 선물 자루를
그리고, 아래쪽에 하늘색 작은 상
자를 그립니다.

⑬ 자루와 상자에 검은색으로 줄, 리
본 매듭, 주름 등을 그립니다. 자루
아래쪽에 선을 넣어 자루가 터진
모습을 표현합니다.

마무리

❶ [새 레이어(레이어 맨 위)] 도화지 6 브러시 크기를 최대로 키운 다음, 펜에서 손을 떼지 않고 베이지색으로 화면을 한 번
에 칠합니다. 레이어 모드를 [오버레이]로 바꾸고, 불투명도를 적당히 조정합니다.
❷ 그림의 모서리에 리본을 진한 다홍색으로 그리고 선을 넣어 마무리합니다.

1
월

이불 밖은 위험해,
더 포근한 방

'차가운 바람을 피해, 따뜻한 방으로 여러분을 초대합니다!' 소파 위에 놓인 포근한 털실, 상큼한 귤과 따뜻한 차를 담아 김이 모락모락 나는 주전자, 인테리어 소품들이 추운 계절과 맞닿은 따뜻한 일상을 떠올리게 합니다. 우리 함께 겨울날의 작은 행복을 그려볼까요?

used brushes

유성 색연필, 도화지 3

유성 색연필 브러시는 포슬포슬 색연필 브러시와 마찬가지로 실제 색연필과 사용법이나 필기감이 비슷해 가장 편하게 쓸 수 있는 브러시입니다. 포슬포슬 색연필은 거칠고 삐뚤빼뚤한 매력이 있다면, 유성 색연필은 쫀쫀하게 색칠되어 정돈된 느낌으로 마무리되는 특징이 있습니다. 색칠도 훨씬 깔끔하게 되어 고운 느낌으로 색칠하고 싶을 때 사용하면 좋습니다.

vintage
wall clock

hanger

frame

lighting

January
Calendar

lipsalis

wool and
rattan basket

console

kettle and a cup

comfortable chair

table

puppy

tangerine

ugg slippers

스탠드

★ 브러시 표기가 따로 없다면 '유성 색연필 브러시'를 씁니다.

● ffe8b2　● d3c07e　● 4c4c4c　● 989898

 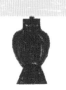

❶ 아이보리 색 사다리꼴을 그립니다.

❷ 작은 네모-직사각형-길쭉한 동그라미-세모가 합쳐진 모양을 그립니다.

❸ 가로로 도톰한 선을 중간중간에 넣습니다.

❹ 밝은 회색으로 선을 그어 형태를 구분하고, 전등갓에도 어두운 아이보리 색 선을 추가합니다.

벽시계

● 615546　● 403932　● 917a51　● bdab8a　● 756342

❶ 중앙이 동그랗게 뚫린 정사각형을 고동색으로 그립니다.

❷ 윗부분에 반원을 그립니다.

❸ 시계추를 황동색으로 그립니다. 연한 황동색과 고동색으로 선을 넣어 입체감을 더합니다.

❹ 브러시 크기를 줄이고 테두리와 장식, 시침과 분침, 인덱스 등을 검은색으로 그립니다.

협탁

● 7f5545　● 5c3e33

❶ 가로로 긴 직사각형을 붉은 고동색으로 그립니다.

❷ 협탁 지지대와 다리를 그립니다.

★ 다리는 아래로 갈수록 살짝 가늘어지고, 좌우는 살짝 벌어지도록 표현합니다.

❸ 앞에서 쓴 고동색보다 어두운 고동색으로 협탁 문, 서랍, 손잡이를 그립니다.

액자

❶ 황토색 직사각형을 그립니다.

❷ 내부를 연한 오트밀 색으로 칠합니다.

❸ 액자 안에 옅은 주황색, 노란색, 하늘색의 동그라미를 서로 다른 크기로 그립니다.

❹ 액자 오른쪽 아래에 놓인 작은 직사각형을 검은색으로 그리고, 내부를 미색으로 칠합니다.

❺ 액자 안에 잎사귀를 짙은 회색으로 그립니다.

의자

❶ ㄴ자가 반전된 모양의 도형을 밝은 회색으로 그립니다.

❷ 의자 받침대, 팔걸이, 다리를 어두운 고동색으로 그립니다.

❸ 어두운 회색으로 선을 넣어 의자 등받이와 받침 쿠션의 면을 나눕니다.

179

옷걸이와 소품들

① 가로로 긴 타원을 황토색으로 그립니다.

② 네모를 회색으로 세 개 그립니다.

③ 꺾인 선을 회색으로 세 개 그리고, 옷걸이 테두리를 어두운 황토색으로 그립니다.

④ 꺾인 선 끝에 동그라미를 아이보리 색으로 그리고, 흰색 점을 찍어 반사광을 표현합니다.

⑤ 선을 검은색, 받침대를 고동색으로 그립니다.

⑥ 직사각형 달력을 어두운 크림색으로 그리고, 글자와 숫자를 검은색으로 적습니다.

⑦ 긴 선을 고동색으로 긋고, 화분을 검은색으로 그립니다.

⑧ 길게 뻗은 이파리를 녹색으로 그립니다.

티 테이블

① 넓적한 동그라미를 갈색으로 그립니다.

② 밑동이 둥근 다리를 네 개 그립니다.

③ 상판 아랫부분과 다리 오른쪽에 고동색을 칠해 두께감과 명암을 표현합니다.

털실과 라탄 바구니

⬤ 98694a ⬤ 76523b ⬤ e1b2aa ⬤ c09188 ⬤ b1cce0 ⬤ 96abbc ⬤ aaa9a9 ⬤ 838383 ⬤ b89777
⬤ dccda8 ⬤ c0b18d

① 가로로 길쭉한 네모와 손잡이를
붉은 갈색으로 그립니다.

② 짧은 선을 고동색으로 넣어 라탄
질감을 표현합니다.

③ 회색, 하늘색, 베이지색, 분홍색으
로 동그란 털실 뭉치를 그립니다.

★ 겹치는 부분을 살짝 띄우면 형태를
구분하기가 쉽습니다.

④ 바늘을 황토색으로 그리고, 털실
색보다 어두운색으로 가로와 세로
줄 무늬를 넣어 뭉친 실을 표현합
니다.

그릇에 담긴 귤

⬤ ded5c3 ⬤ cec4b1 ⬤ 535353 ⬤ fab05d ⬤ efa465 ⬤ f2af71 ⬤ e29666 ⬤ ee9660 ⬤ 73906e

① 오목하고 큰 그릇을
채도가 낮은 베이지색
으로 그립니다.

② 그릇 입구의 가장자
리를 검은색으로 그리
고, 옆면에 점을 찍어
무늬를 넣습니다.

③ 여러 가지 주황 계열 색으
로 귤을 그립니다.

★ 겹치는 부분을 살짝
띄우면 형태를 구분하기가
쉽습니다.

④ 귤 꼭지와 잎사귀를
초록색으로 그립니다.

어그 슬리퍼

● cba06d ● a78258 ○ fff8ef ● efe4d7

❶ 어그 슬리퍼의 발끝을 황토색으로 둥글게 그립니다.

❷ 발끝보다 조금 좁게 슬리퍼 바닥을 그립니다.

❸ 양털이 보이는 부분을 밝은 아이보리 색으로 그립니다.

❹ 슬리퍼의 바닥과 발끝을 어두운 아이보리 색으로 나눕니다.

❺ 스웨이드가 맞대진 부분에 어두운 황토색으로 선을 넣습니다.

방석에 앉은 강아지

● 8eadbd ● 5b7c8e ● 5a5958 ● 000000 ● 922e2e

❶ 모서리가 둥근 평행사변형을 채도가 낮은 하늘색으로 그립니다.

❷ 먹색으로 강아지 형태 (머리, 몸통, 귀, 꼬리 순으로 동그라미)를 그립니다.

❸ 스프링을 그리듯 동그라미 단위로 색칠합니다.

❹ 강아지의 눈, 코, 귀, 다리, 꼬리를 검은색으로 구분하고, 목걸이도 빨간색으로 그립니다. 방석 주름을 어두운 하늘색으로 넣습니다.

주전자와 컵

f3e6d8　d3c6b5　acacac　●574d42

1 길쭉한 사다리꼴을 베이지색으로 그리고, 입구가 좁아지는 주전자의 부리를 그립니다.

2 주전자 손잡이의 연결 부분을 회색으로 그립니다.

3 주전자의 뚜껑과 손잡이를 먹색으로 그립니다.

4 주전자 오른쪽 아래에 놓인 찻잔을 베이지색으로 그립니다.

5 찻잔의 속과 받침, 주전자 몸통과 부리의 연결 부분 등을 어두운 베이지색으로 칠합니다.

6 찻잔 입구의 가장자리를 먹색으로 그립니다.

마무리

[새 레이어(레이어 맨 위)] 도화지 3 브러시 크기를 최대로 키운 다음, 펜에서 손을 떼지 않고 베이지색으로 화면을 한 번에 칠합니다. 레이어 모드를 [오버레이]로 바꾸고, 불투명도를 적당히 조정합니다.

2월

이렇게 좋은 날,
해피 밸런타인데이

2월은 사랑과 달콤함으로 가득한 특별한 달입니다. 마음을 전하기에 이보다 완벽할 수 없는 날인 밸런타인데이가 있어서 그렇겠죠? 오늘은 초콜릿케이크, 사랑스러운 디저트와 소품들을 그려보면서 따뜻하고 달콤한 순간을 느껴보겠습니다. 자, 시작해볼까요?

used brushes

꾸덕 오일파스텔, 도화지 3

꾸덕 오일파스텔 브러시는 실제 오일파스텔처럼 크리미하게 색칠되며, 겹쳐 칠할수록 꾸덕꾸덕한 느낌이 살아납니다. 브러시 굵기 조절로 선과 면을 모두 표현할 수 있어, 세밀한 묘사부터 큰 면적의 채색까지 다양한 스타일로 활용할 수 있습니다.

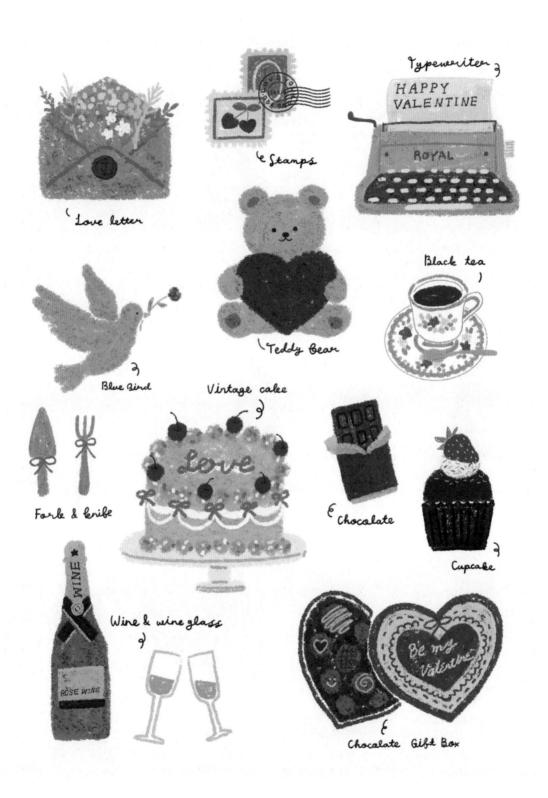

Love letter

Stamps

Typewriter
HAPPY VALENTINE
ROYAL

Teddy Bear

Black tea

Blue Bird

Vintage cake
Love

Fork & knife

Chocolate

Cupcake

Wine & wine glass
ROSE WINE

Chocolate Gift Box
Be my Valentine

와인과 와인 잔

★ 브러시 표기가 따로 없다면 '무덕 오일파스텔 브러시'를 씁니다.

● 60776d ● eab7bd ● 202120 ● e2c27a ● becad8 ● e3a68a

 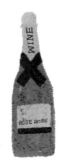

❶ 와인병을 채도가 낮은 녹색으로 그립니다.

❷ 라벨을 분홍색으로 칠 합니다.

❸ 로고를 검은색으로 쓰 고, 리본 테이프와 라벨 아래쪽을 덧그립니다.

❹ 리본 아래의 선, 둥근 테이프, 라벨 장식을 황토색으로, 별 장식을 검 은색으로 더합니다.

❺ 와인 잔을 푸른빛이 도는 회색으로 그립니다.

❻ 와인 잔 속에 담긴 와인을 밝 은 오렌지색으로 칠합니다.

포크와 나이프

● 9e9e9e ● df5c6b

❶ 모서리가 둥근 길쭉한 세모를 회색으로 그리고, 길쭉하고 동 그란 손잡이를 그립니다.

❷ 삼지창 모양으로 포크 머리를 그리고, 아래로 갈수록 넓어지 는 동그란 손잡이를 그립니다.

❸ 케이크 나이프와 포크에 진분 홍색 리본을 그립니다.

케이크

● e1b9b1 ● db5766 ● 98b59a ○ ffffff ● e5536b ● 65a0e3 ● fde9b8 ● a82b39 ● 6f2229
● f1eddc ● bab39f

❶ 케이크 시트를 인디 핑크색으로
그립니다.

❷ 케이크 윗면과 아랫부분에 동글
동글한 크림을 민트색으로 그립
니다.

❸ 흰색으로 케이크 옆면에 레이스
선을 넣고, 윗면에 글자를 적습
니다.

❹ 글자를 다홍색으로 한 번 더 적
고, 레이스 선 위쪽에 리본을 그
립니다.

❺ 민트색 크림 위에 빨간색, 노란
색, 흰색의 짧은 선으로 슈가 스
프링클을 표현합니다.

❻ 체리와 꼭지를 진한 빨간색과
어두운 빨간색, 케이트 받침대
를 베이지색과 어두운 베이지색
으로 그립니다.

홍차

● cfa25c ● 6b3b14 ● ba5352 ● fadea4 ● 80a688 ● b2cce6 ● 7ba284 ● b0aead

❶ 찻잔을 진한 황토색으로 그립니다.

❷ 찻잔 입구의 가장자리, 손잡이, 굽 등을 두껍게 그립니다.

❸ 동그란 찻잔을 그리고, 올록볼록한 무늬를 넣습니다.

❹ 작은 꽃을 빨간색, 노란색, 하늘색으로 그리고, 점을 녹색으로 찍어 잎사귀를 표현합니다.

❺ 찻잔에 담긴 홍차를 진한 갈색으로 칠하고, 숟가락을 회색으로 그립니다.

초콜릿

● 62523a ● 372d24 ● cbcbcb ● b4b3b3 ● 9c2b24

❶ 길쭉한 직사각형을 갈색으로 그립니다. 그 안에 작은 직사각형을 고동색으로 그립니다.

❷ 초콜릿 아래쪽을 둘러싼 포장지를 진한 빨간색으로 그립니다.

❸ 포장지 위아래를 은색으로 칠해 은박지를 표현합니다.

초콜릿 상자

● a1303d ● 4c413b ● e0d7c8 ● 957558 ● d8ccc0 ● 403a34

1 왼쪽으로 살짝 기운 하트를 어두운 빨간색으로 그립니다.

2 하트 안에 두꺼운 선으로 오트밀 색 하트를 한 개 더 그리고, 글자도 넣습니다.

3 스티치 라인과 리본 레이스 무늬 등을 어두운 빨간색으로 그립니다.

4 옆에 오른쪽으로 살짝 기운 하트를 그립니다. 하트 안을 어두운 고동색으로 칠합니다.

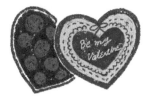

5 초콜릿을 갈색으로 그립니다.

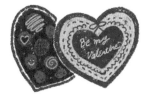

6 초콜릿 위에 무늬를 밝은 아이보리 색과 고동색으로 그립니다.

컵케이크

● 473729 ● 302a25 ● 14100c ● b73236 ● 599165 ● e2d1b2 ● f4f1eb ● f0cd87 ● e4aa89
● 7194d3

1 뒤집은 사다리꼴을 어두운 고동색으로 그립니다.

2 검은색으로 윗면을 톱니 모양으로 그리고, 세로줄을 넣어 유산지를 표현합니다.

3 윗면에 동그랗게 부푼 빵을 고동색으로 그립니다.

4 크림을 밝은 아이보리 색, 딸기를 빨간색으로 쌓듯이 그립니다.

5 딸기씨를 노란색, 딸기 꼭지를 초록색으로 그립니다.

6 브러시 크기를 줄이고 짧은 선을 여러 가지 색으로 그려 슈가 스프링클을 표현합니다.

우표

① 직사각형을 오트밀 색으로 그리고, 테두리에 짧은 선을 촘촘히 그려 우표 모양을 만듭니다.

② 네모와 둥근 선을 갈색으로 그리고, 가운데 오트밀 색 원만 남도록 색칠합니다.

❸ 같은 방법으로 가로형 우표를 회색으로 그립니다.

④ 테두리를 파란색, 체리를 빨간색과 녹색으로 그립니다.

❺ 검은색으로 동그라미를 두 개 그리고, 글자와 숫자를 넣습니다.

❻ 동그라미와 겹치는 물결무늬 선을 여러 개 그려 우표를 완성합니다.

타자기

● 9cb99d ● 7b987c ● 5b5b5b ● f2e8d2 ● c8bca2

❶ 가로로 긴 사다리꼴을 채도가 낮은
민트색으로 그립니다.

❷ 아래로 얇고 긴 직사각형을 그립니다.

❸ 먹색으로 얇고 긴 사다리꼴을 그립니다.

❹ 종이, 타자 키, 레버 등을 오트밀 색으
로 그립니다.

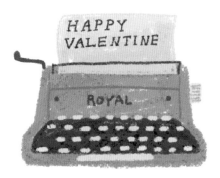

❺ 글자, 레버, 로고를 먹색으로 그리고, 구
분 선을 어두운 녹색으로 넣습니다. 오
른쪽 레버에도 진한 오트밀색 선을 넣
어 디테일을 살립니다.

191

테디 베어

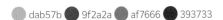

● dab57b ● 9f2a2a ● af7666 ● 393733

● 곰 인형의 얼굴과 귀를 황토색으로 그립니다.

● 얼굴 바로 아래 동그란 몸통을 그립니다.

● 몸통 앞에 어두운 빨간색으로 하트를 그립니다.

● 하트를 안은 팔과 손을 황토색으로 그립니다.

● 하트 아래 양옆으로 다리와 발을 그립니다.

● 귀와 발바닥을 어두운 분홍색, 눈, 코, 입을 검은색으로 그립니다.

파랑새

● 77b1de ● dabb88 ● 539a73 ● b74f5a ● 363433

● 새 얼굴을 하늘색으로 동그랗게 그립니다.

● 몸통을 얇고 긴 반달 모양으로 그립니다.

● 짧고 통통한 선을 부채꼴 모양으로 세 개 그려 꼬리를 표현합니다.

● 몸통 오른쪽에 날개를 그립니다.

● 오른쪽 날개와 얼굴 사이에 각진 모양의 왼쪽 날개도 그립니다.

● 눈과 부리를 검은색과 노란색으로 그리고, 부리에 꽃 한 송이를 그립니다.

편지

● c59d73　● 9e774f　● a03f38　● 81312c　● 6f8d74　● d6da9a　● 84a968　● 749874　● 728ccc

● f5dea3　○ fff9ec　● ebc7c7

❶ 집 모양을 진한 황토색으로 그립니다.

❷ 봉투가 겹치는 부분에 어두운 황토색으로 선을 넣어 면을 나눕니다.

❸ 잎사귀를 밝은 녹색, 녹색, 진한 녹색으로 그립니다.

❹ 노란색, 하늘색, 분홍색, 밝은 아이보리 색 등으로 점을 찍어 꽃을 표현합니다.

❺ 봉투 가운데에 왁스 씰을 어두운 빨간색으로 그립니다.

❻ 씰에 괄호 모양을 그리듯 명암을 넣어 입체감을 살리고 머리 글자도 넣습니다.

마무리

[새 레이어(레이어 맨 위)] 도화지 3 브러시 크기를 최대로 키운 다음, 펜에서 손을 떼지 않고 베이지색으로 화면을 한 번에 칠합니다. 레이어 모드를 [오버레이]로 바꾸고, 불투명도를 적당히 조정합니다.

겨 울 의
풍 경 화

송년의 거리

드디어 겨울이에요. 겨울은 한 해를 마무리하는 달과 새해를 시작하는 달이 겹친 절묘한 계절이에요. 그래서 마음이 조금 차분해지기도 하지만 때로는 한껏 들뜨기도 하지요. 특히 함박눈이 내리는 밤은 노란색 조명 덕분에 차갑고 시리기보다는 따뜻하고 포근하게 느껴집니다. 그 기분을 그대로 담아 우리의 마지막 그림을 그려보겠습니다. 이 그림을 그리고 나면 이제는 혼사서도 잘 그릴 수 있을 거에요.

────── used brushes ──────

모노라인(기본), 리틀파인(기본), 블랙번(기본), 흩뿌리기(기본), 구아슈, 도화지 1

반짝이는 전구를 표현하는 데는 앞서 사용한 빛 브러시도 좋지만, 빛 산란 효과를 사용하여 빛 번짐을 조정해도 좋습니다. 빛 브러시는 번지는 느낌이 강하고 형태가 흐린 반면, 빛 산란 효과는 형태를 살린 채로 빛이 나는 정도나 빛이 번지는 정도를 조정할 수 있습니다.

Color Chip

전체(그러데이션)	⬤ 96a2e5 ⬤ b5acdb ⬤ cfb3ce ⬤ dabcbe ⬤ ddd3e6
뒤쪽 동그란 나무	⬤ 968eb5 ⬤ ac9eb6 ⬤ eadfdb
트리	⬤ ffe8be ⬤ ffe377 ⬤ fccc82 ⬤ f7b54c
트리 그림자	⬤ fff2d8
별, 전구	⬤ fff6c8 ◯ ffffff ⬤ fffed3
나뭇가지	⬤ 383838 ⬤ aa9c89 ⬤ 212121
눈	◯ ffffff
나무와 사람 그림자	⬤ 9b90a7
사람	⬤ b02b38 ⬤ 7f141c ⬤ 412f31 ⬤ 818181 ⬤ 141414 ⬤ 534435 ⬤ 34543d
	⬤ 253c2a ⬤ 524334 ⬤ 787773 ⬤ 514233 ⬤ 413529

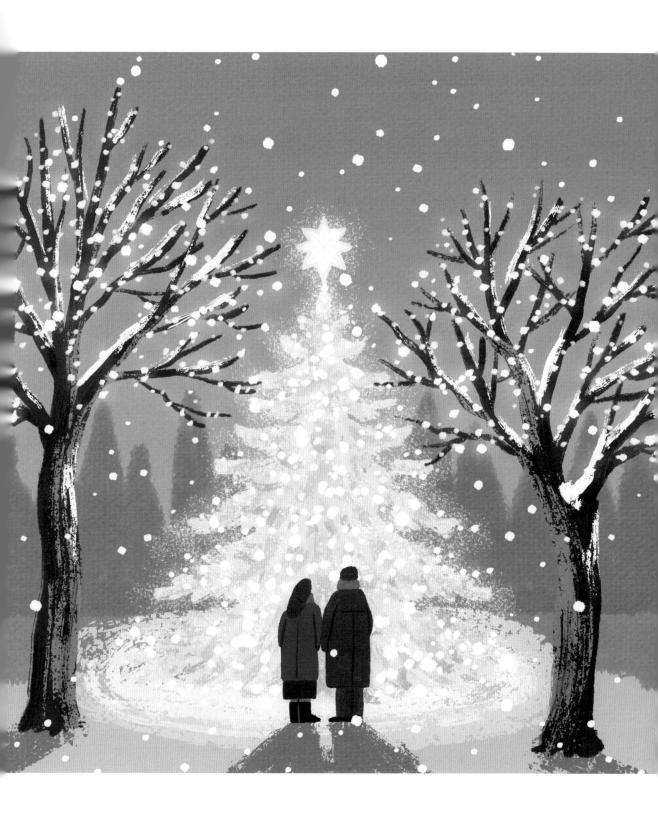

① 겨울 스케치 도안을 불러옵니다.

★ 스케치 도안은 22쪽을 참고해서 다운로드합니다.

② [새 레이어(스케치 레이어 아래)] 모노라인 브러시브러시 위치
: [브러시-서예-모노라인]를 선택하고, 바탕을 남보라-연보
라-인디 핑크-회보라 색으로 나눠 칠합니다.

③ [조정-가우시안 흐림 효과]를 선택하고, 펜슬로 화면
을 왼쪽에서 오른쪽으로 쓸어 가우시안 흐림 효과를
50%로 설정합니다.

④ [새 레이어] 리틀파인 브러시브러시 위치: [브러시-그리기-리틀
파인]로 진한 회보라 색 나무와 연한 회보라 색 그림자
를 표현합니다. 트리 아래에 원형 그림자를 아이보리
색으로 미리 그려줍니다.

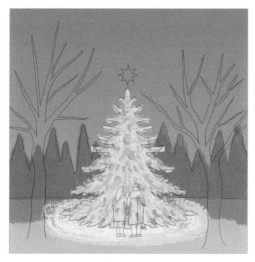 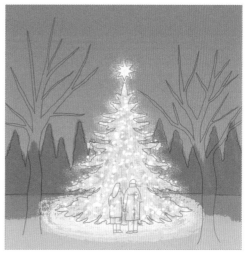

❺ **[새 레이어]** 블랙번 브러시브러시 위치 : [브러시-그리기-블랙번]로 트리에 아이보리 색을 칠합니다. 나무에 짧은 선을 노란색, 아이보리 색, 개나리색, 귤색 등으로 그려 질감을 표현합니다.

❻ **[새 레이어]** 흩뿌리기 브러시브러시 위치 : [브러시-스프레이-흩뿌리기]와 구아슈 브러시로 별과 전구 장식을 그립니다. [조정-빛산란] 을 선택한 후 화면을 왼쪽에서 오른쪽으로 쓸어 빛 산란 효과를 20%로 맞춥니다.

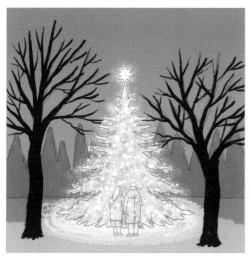 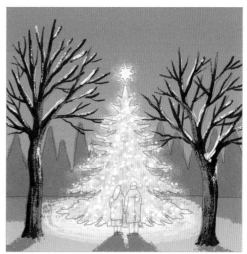

❼ 블랙번 브러시로 나무와 나뭇가지를 그립니다.

❽ **[새 레이어]** 트리에 빛이 반사되는 느낌이 나도록 나무의 줄기와 가지에 옅은 베이지색을 칠하고, 쌓인 눈처럼 보이도록 나뭇가지에 흰색을 칠합니다. 나무와 사람의 그림자를 짙은 회보라 색으로 표현합니다.

❾ **[새 레이어]** 구아슈 브러시로 나뭇가지에 아이보리 색 점을 콕콕 찍어 전구가 감긴 모습을 연출하고, 빛 산란 효과를 20%로 맞춥니다.

❿ 구아슈 브러시로 사람을 그리고, 색칠합니다.

⑪ 구아슈 브러시로 하늘에서 내리는 눈을 흰색으로 표현
합니다.

⑫ [새 레이어] 도화지 1 브러시 크기를 최대로 키운 다음,
펜에서 손을 떼지 않고 베이지색으로 화면을 한 번에
칠합니다. 레이어 모드를 [오버레이]로 바꾸고, 불투명
도를 적당히 조정합니다.

⑬ 레이어에서 스케치 레이어의 체크를 해제합니다.

절대 놓지 못하는 것들과
기록

겨울은 유난히 귀여운 옷이 많은 계절이다.

도톰한 뜨개옷, 포근한 머플러, 보드라운 장갑과 알록달록한 패턴 양말,

털이 보송하게 올라온 무스탕과 털 방울이 달린 뜨개 모자, 귀여운 꽈배기 짜임,

거북이 등껍질 같은 둥근 단추…. 작은 디테일 하나하나가 사랑스럽다.

평소에는 양말을 무채색만 신지만, 겨울이 되면 다채로운 패턴에 눈길이 간다.

폴폴 털이 날리는 앙고라 장갑과 하얀 눈꽃이 수놓아진 뜨개 양말은

보기만 해도 기분이 따뜻해진다.

그리고 겨울 하면 빠질 수 없는 노르딕 패턴의 뜨개옷.

할머니가 직접 짜주신 듯한 빈티지한 색감과 패턴인 코위찬 뜨개옷은

입는 순간 나를 영화 속 주인공으로 만든다.

설원을 달리며 "오겟끼데스까?"를 외칠 것 같은 느낌이랄까.

하지만 겨울옷은 공간을 너무 많이 차지한다는 것이 문제다.

뜨개옷 한 벌, 코트 한 벌만 늘어도 옷장이 금세 터질 것 같다.

어느새 내 겨울옷들은 남편의 옷장까지 순식간에 잠식했다.

보다 못한 남편은 아주 단호하게

"새 옷을 사려면 안 입는 옷부터 정리할 것"이라며 선전 포고를 했다.

하지만 이 뜨개옷은 색감이 너무 예쁘고, 저 카디건은 빈티지라 다시는 못 구할 것 같고,

이 코트는 큰맘 먹고 산 거라 쉽게 정리할 수 없다.

그렇게 고민만 하다 보니 정리는 또 다음으로 미뤄진다.

그럴 수밖에 없는 게 겨울옷은 색깔도 어찌나 예쁜지 말로 다 못한다.

비슷한 디자인이어도 빛바랜 하늘색, 인디언 핑크, 크림색….

하나하나 소중해 어느 것 하나 쉽게 놓을 수 없다.

나는 올해도 더 이상 옷을 늘리지 않겠다고 다짐하지만,

결국 또 이 귀여움에 무릎을 꿇고 만다.

내게 겨울은 그런 계절이다.

좋아하는 겨울 아이템들

겨울은 춥지만 귀여운 옷과 소품이 많은 계절이라 오늘은 뭘 입을지 옷 고르는 재미가 있어요.

군밤모자
서촌에서 걷다가 구매한 군밤모자
찬바람 불 때 머리부터 귀까지
따뜻하게 감싸줘
정말 너무 좋다

스웨이드 귀마개
너무 귀여워서 구매하였는데
사실 나갈때 낄 용기가 나지 않아
사놓고 집에서만 껴봤다는 슬픈 사연이

귀여운 양말
겨울만 되면
왜 이렇게 귀여운 양말에
집착하게 되는걸까 ?

니트 비니
평소에도 모자를 좋아하지만
검정 아이보리 배색이
어디든 코디하기 쉽고
퐁퐁이도 귀여워서
제일 좋아한다.

노스패딩
학창시절에도 안입었는데 ㅎㅎ
요즘 가장 손이 많이간다.
휘뚤마뚤 교복템

무스탕
자타공인 무스탕 러버
털 달린 옷은 다 좋다

크리스마스가 다가오면 꺼내게 되는 목도리
빨강 체크패턴이 귀엽다.
12월 열심히 매고, 1월이 되면 슬그머니 옷장으로...

CUTE♥
니트 가디건
귀여운 숄 카라의 니트 가디건
길에서 우연히 보고
인터넷을 열심히 뒤져 get
가장 좋아하는 겨울 옷

코우찬
대학생때 광장시장에서 구매했던 코우찬
너무 귀엽지만 무겁고 두꺼워서
단품으로 입긴 춥고 안에 입긴 애매하지만
매년 입지도 버리지도 못하는
애증템

어그부츠
따뜻하고 동글동글 귀여운 어그부츠
작년에 새로 들인 어그부츠엔 통굽이 있어
키고 커지고 발도 따셔서
색별로 장여두고 싶다.

부록

아이패드 컬러링
도안

아이패드로 컬러링을 즐길 수 있도록 풍경화 도안을 3종 준비했습니다. 책에서 제공하는 브러시와 프로크리에이트에서 기본으로 제공하는 브러시를 활용해 원하는 스타일로 색칠해보세요. 색칠한 그림은 아이패드 바탕화면으로 써도 좋고, 인쇄해서 엽서로 쓰기에도 좋습니다.

브러시와 마찬가지로 QR코드를 촬영해서 다운로드해주세요. 다운로드 방법은 22쪽 [이이오 브러시&드로잉 팩 다운로드 방법]과 같습니다.

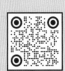

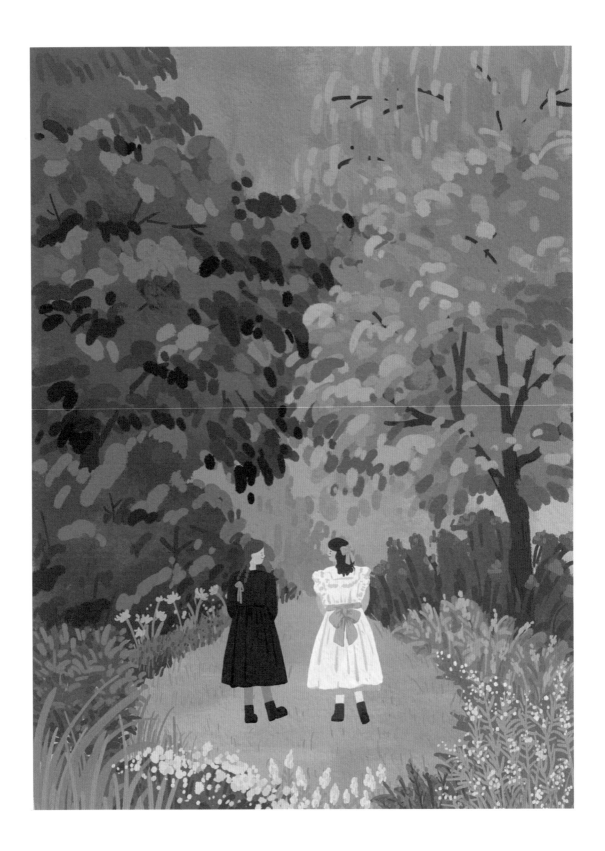

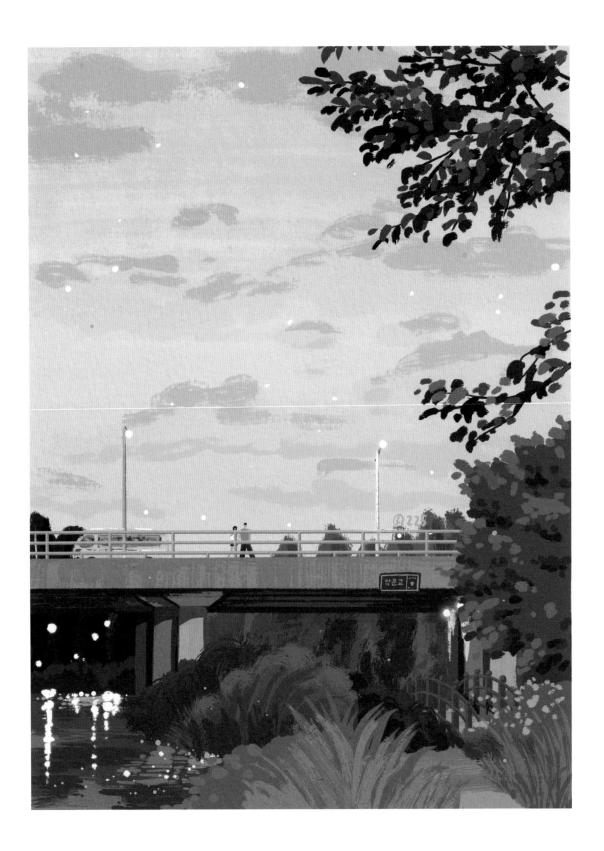

아이패드 드로잉으로 기록하는
일상의 조각들